U0065295

J.K. ROWLING

FANTASTIC BEASTS

AND WHERE TO FIND THEM

THE
ORIGINAL SCREENPLAY

怪獸
與牠們的產地
電影劇本書

✦ J.K. 羅琳 ✦

謝靜雯—譯

紀念戈登・莫瑞（Gordon Murray），

現實世界的生物療癒師和英雄

CONTENTS

第1場

外景：歐洲某個地方——一九二六年——晚上

一座孤立破敗的大城堡從黑暗中浮現。我們聚焦在建築外頭，霧氣籠罩的鋪石廣場上，氣氛詭譎，靜謐無聲。

五位正氣師舉著魔杖，試探地朝城堡小步靠近。一道純白的光線爆開來，將他們炸飛。

我們跟著迅速轉動，看見他們的屍體散落在地，動也不動，倒在通往大片綠地的入口。一個人物（葛林戴華德）走進景框裡，背對著鏡頭；他對那些屍體置之不理，向外望向夜空，鏡頭往上移向月亮。

怪獸與牠們的產地

蒙太奇：

呈現幾份一九二六年的魔法報紙頭條，涉及葛林戴華德在世界各地發動的攻擊——「**葛林戴華德再次襲擊歐洲**」、「**霍格華茲學校加強戒備**」、「**葛林戴華德的去向？**」。他為魔法界帶來嚴重威脅，而他卻行蹤成謎。動態照片詳細呈現了毀壞的建築、火災、尖叫的受害者，報導來得又多又快——全世界獵捕葛林戴華德的行動持續不斷。特寫最後一篇報導，出現自由女神像。

轉場到：

第2場

外景：船航入紐約——隔天早晨

紐約明亮晴朗的一天，海鷗在上方俯衝。

一艘大型客船航過了自由女神像。乘客倚在欄杆上，興奮地望向越來越靠近的陸地。

鏡頭推向一個坐在板凳上、背對著我們的人物——紐特‧斯卡曼德，旅途勞頓，瘦長結實，穿著藍色舊大衣，身旁放著老舊的棕色皮箱。皮箱的搭釦自行彈開，紐特迅速往下彎身，將皮箱關起來。

紐特將皮箱放在大腿上，往前俯身，竊竊私語。

怪獸與牠們的產地

紐特　　道高——拜託安靜點，很快就到了。

第 3 場

外景：紐約——白天

紐約的空拍畫面。

第4場

外景：船／內景：海關——之後沒多久——白天

在熙熙攘攘的人潮裡，紐特走下客船的梯板，鏡頭朝他的皮箱推進。

海關人員　（畫外音）下一位。

紐特站在海關那裡——船塢旁有一長排的桌子，由表情嚴肅的美國官員坐鎮。海關人員細看紐特破破爛爛的英國護照。

海關人員　第一次來紐約嗎？

紐特　　　是。

海關人員　英國人，是嗎？

 怪獸與牠們的產地

紐特　　　是。

海關人員　（指指紐特的皮箱）裡面有吃的嗎？

紐特　　　（一手蓋住胸前口袋）沒有。

海關人員　牲口呢？

紐特　　　沒有。

紐特皮箱的搭釦再次彈開。紐特往下看，趕緊關起來。

紐特皮箱的搭釦再次彈開。紐特往下看，低調地將銅製旋鈕轉到「麻瓜模式」。

海關人員　（起疑）讓我看看。

紐特　　　非修理不可了——啊，沒有。

紐特將皮箱放在兩人之間的桌上，低調地將銅製旋鈕轉到「麻瓜模式」。

海關人員將皮箱轉向自己，按開搭釦之後，掀起箱蓋，迎面就是睡衣褲、幾份地圖、日誌、鬧鐘、放大鏡、赫夫帕夫圍巾。終於滿意之後，他合上皮箱。

海關人員　歡迎來到紐約。

紐特　　　謝謝。

　　　　　紐特收攏護照和皮箱。

海關人員　下一位！

　　　　　紐特穿過海關。

第 5 場

外景：
市政廳地鐵站的街道附近──
黃昏

一整條長街都是造型相同的褐石樓房，其中一棟已經化成殘瓦碎礫。一群記者和攝影師四處走動，多少希望會有事情發生，可是興致並不高。有個記者正在訪談一位容易激動的中年男人，兩人一起走過瓦礫堆。

目擊者　　──當時就像──就像一陣風或者像是──像是**鬼**

記者
魂——可是很陰暗——而且我看到它的眼睛——閃亮的白色眼睛——

（面無表情，拿著筆記本）——陰暗的風——有眼睛……

——像是一團陰暗的**物體**，往那裡撲去，遁入地底下——我向神發

誓……就在我眼前竄進地裡。

目擊者

特寫波西瓦·葛雷夫，他走向毀掉的建築。

葛雷夫，裝扮時髦、長相俊美的前中年男子，神態舉止有別於四周的
人。他警覺緊繃，散發出強烈的自信。

攝影師
跟大氣或是跟電力有關的胡扯。

記者
（輕聲）什麼陰暗的風，有的沒的。

攝影師
（輕聲）嘿——你問出什麼了嗎？

葛雷夫走上現在毀掉的建物階梯。他細看毀壞的狀況，好奇警醒。

怪獸與牠們的產地

攝影師

記者

嘿——想去喝點東西嗎？

不了，戒酒中。我答應瑪莎不碰酒了。

風開始揚起，在建物周圍盤旋，伴隨著高亢的尖鳴。只有葛雷夫一臉興味盎然。

街道表面突然響起一連串砰砰聲，大家都轉頭去找聲音的來源：一道牆壁裂開、地面的瓦礫開始搖晃，然後像發生地震一樣爆開，從建築物噴發出來，落在街道中央。情況來得猛烈急促——路人和車子飛了起來。

那股神祕的力量接著飛騰入空，盤旋穿越市區，竄入巷道又竄出，然後重重撞進一座地鐵站。

特寫葛雷夫，他細看街道上的毀壞狀況。

怒吼混雜著號叫，從地心傳來。

第6場

外景：紐約街道——白天

看著紐特走路，我們會看到他不自覺表現出喜劇演員基頓[1]的特質，跟四周人的節奏都不同。他手裡捏著寫有指示的小紙片，但對這個陌生環境依然表現出科學家的好奇心。

1. 巴斯特·基頓（Buster Keaton，一八九五—一九六六），美國喜劇演員和電影導演，以默片電影聞名於世。

第7場

外景：另一條街道，市立銀行的階梯——白天

紐特受到吶喊聲的吸引，朝新賽倫慈善協會的集會走去。

瑪莉盧‧巴波，長相姣好的中西部婦女，穿著一九二〇年代版本的清教徒裙裝，魅力十足、態度誠摯，站在市立銀行階梯旁邊的小舞台上。有個男人站在她背後，舉著印有這個機構標誌的布條：一雙手在亮黃色和紅色火焰裡，得意地抓著斷裂的魔杖。

瑪莉盧

（對著聚集的人群說）……這座偉大城市閃耀著人類珍貴的發明！電影

院、汽車、無線電、電燈——全都讓我們讚歎著迷！

紐特放慢腳步，以觀察陌生物種的方式望著瑪莉盧，不作評斷，純粹的興趣。蒂娜·金坦站在附近，頭上的帽子壓低，衣領上翻。她正在吃熱狗，上唇沾到芥末醬。紐特走向集會前方的時候，不小心撞到她。

瑪莉盧

噢……真抱歉。

紐特

可是有光的地方，就有陰影，朋友。有東西潛伏在我們的城市裡，恣意破壞之後，消失得無影無蹤……

雅各·科沃斯基緊張地穿過街道，走向人群。他穿著不合身的西裝，提著破舊的棕色皮箱。

瑪莉盧

（畫外音）我們必須戰鬥——加入賽倫復興會，跟我們並肩作戰吧！

雅各穿過聚集的人群，也擠過了蒂娜身邊。

21

怪獸與牠們的產地

雅各　　借過一下，小姐，我只是想到銀行辦事——借過——我只是想到……

　　　　雅各被紐特的皮箱絆倒，一時隱沒在人群裡。紐特將他拉起身。

雅各　　沒事、沒事——

紐特　　真抱歉——我的皮箱——

雅各　　借過一下！

　　　　雅各掙扎著往前走，路過瑪莉盧，登上了銀行的階梯。

　　　　紐特四周的騷動引起瑪莉盧的注意。

瑪莉盧　（以迷人的態度對紐特說）你，朋友！什麼吸引你來參加我們今天的集會？

紐特發現自己成了眾人的焦點，驚愕不已。

紐特　噢……我只是……路過……

瑪莉盧　你是追尋者[2]嗎？追尋真理的人？

紐特　一拍之後。

其實我比較類似追蹤手。

鏡頭對著進出銀行的人。

衣裝講究的男人拋了枚十分硬幣給坐在階梯上的乞丐。

2. 原文「seeker」在《哈利波特》系列裡指的是空中球賽魁地奇的「搜捕手」。每支魁地奇球隊都有一名搜捕手，任務是抓住比賽開始時放出的金探子；而球隊裡另有一名追蹤手（chaser），負責互相傳遞快浮，並設法將球射入對方的球門。

特寫那枚十分錢，以慢動作掉下來。

瑪莉盧　（畫外音）聆聽我的忠告，留意我的警告……

鏡頭對著幾個出現在紐特箱蓋和箱體之間窄縫的小獸掌。

鏡頭對著掉落在階梯上，發出悅耳鏗鏘聲的十分錢。

鏡頭對著現在拚命想撬開皮箱的獸掌。

瑪莉盧　……這可不是玩笑話，**有女巫混跡在我們之間！**

瑪莉盧領養的三個孩子，成年的魁登斯、卡斯提蒂以及莫蒂絲提（八歲女孩）負責分發傳單。魁登斯顯得緊張不安。

瑪莉盧

（畫外音）我們必須為了我們的孩子著想——為了明天著想，攜手奮戰！（對紐特說）你覺得如何？朋友？

當紐特抬頭看向瑪莉盧，眼角的一個東西卻吸引了他的注意。玻璃獸，一隻有著鴨嘴、介於鼴鼠和鴨嘴獸之間的黑色毛茸茸小生物，正坐在銀行的階梯上。牠匆匆忙忙將一頂裝滿了錢幣的乞丐帽拉進柱子後方，消失在視線之外。

紐特震驚地往下看看自己的皮箱。

鏡頭對著玻璃獸，牠忙著將乞丐的銅板鏟進肚皮上的囊袋。玻璃獸一抬頭，注意到紐特的目光，便匆匆忙忙收攏剩下的銅板，連滾帶跳進入銀行。

紐特往前跟蹌。

紐特　借過。

鏡頭對著瑪莉盧──紐特對她的主張興趣缺缺，令她一臉困惑。

瑪莉盧

（畫外音）有女巫混跡在我們之間。

鏡頭對著蒂娜，她在人群之間穿梭，起疑地盯著紐特。

第8場

內景：銀行大廳──幾分鐘過後──白天

銀行的中庭頗大，相當氣派。中央，金色櫃台後方的櫃員正忙著服務客人。

紐特在這個空間的入口戛然停步，東張西望尋找他的怪獸。在這些衣裝講究的紐約客中，他的裝扮和儀態格格不入。

銀行職員 （起疑）有什麼需要幫忙的嗎？先生？

紐特 沒有，我只是……只是……在等……

紐特指指一張板凳，然後往後退開，在雅各旁邊坐下。

蒂娜從柱子後面窺看紐特。

雅各 （緊張）嗨，你來這裡要辦什麼事？

紐特急著要找他的玻璃獸。

紐特　跟你一樣……

雅各　你也要申請貸款開烘焙坊？

紐特　（東張西望、心事重重）對。

雅各　這也太巧了吧？唔，願最佳者勝出，我想。

　　　紐特瞥見玻璃獸，玻璃獸現在正從某人的提包裡偷銅板。

紐特　失陪。

　　　雅各伸出手，但紐特已經起身。

　　　紐特迅速離開，在板凳上原本坐的地方留下一大顆銀蛋。

雅各　嘿，先生……嘿，先生！

　　　紐特沒聽到，他全神貫注在追捕玻璃獸上。

雅各拿起那顆蛋的時候，銀行經理辦公室的門正好打開，秘書探出頭來。

秘書 嘿，老兄！

科沃斯基先生，賓利先生現在可以見你了。

雅各將蛋收進口袋，鼓起勇氣，走向辦公室。

雅各 （輕聲）來了……來了。

鏡頭對著紐特，偷偷摸摸追蹤在銀行裡穿梭的玻璃獸。他最後看到了，玻璃獸摘掉一位女士鞋子上閃亮的搭釦，然後往前疾行，急著蒐集更多發亮的物品。

紐特一籌莫展地觀望，玻璃獸在皮箱之間輕盈彈跳，進出提包，不停偷走東西。

第9場

內景：賓利的辦公室——幾分鐘後——白天

雅各面對著氣勢逼人、一身完美西裝的賓利先生。賓利正在細看雅各對烘焙坊的經商提案書。

一陣不自在的沉默。時鐘滴答響，賓利喃喃自語。

雅各低頭看著口袋——那顆蛋開始震動。

第10場

內景：銀行後側房間——幾分鐘後——白天

雅各顯然很緊張，說到「盟軍遠征部隊」的時候，一面比出挖掘的動作，徒勞地巴望這個笑話對他的目的有幫助。

雅各　從歐洲，先生。是啊——我在那邊是——盟軍遠征部隊的——

賓利　從哪回來？

雅各　我最多只能找到那份工——我一九二四年才剛回來。

賓利　你目前在⋯⋯罐頭工廠上班？

31

怪獸與牠們的產地

我們切回銀行裡的紐特——他在尋找玻璃獸的同時，無意間排進了一位銀行出納的排隊隊伍。他拉長脖子，往隊伍前側女士的提包裡看。蒂娜從柱子後方監視他。

鏡頭對著從椅凳底下撒出的銅板。

鏡頭對著紐特，他聽到銅板的聲音，轉頭去看，看見小小獸掌將銅板迅速蒐集起來。

鏡頭對著玻璃獸，牠坐在板凳下方看起來胖嘟嘟、沾沾自喜。牠還不滿意，注意力受到小狗掛在脖子上的閃亮名牌吸引。玻璃獸慢慢往前移動，態度放肆——小小獸掌伸出去要抓名牌，小狗咆哮吠叫。

紐特突然開始往前移動，撲到板凳下方——玻璃獸拔腿就跑，迅速鑽過銀行櫃台隔板底下，紐特攝也攝不著。

第11場

內景：賓利的辦公室——幾分鐘過後——白天

雅各得意洋洋地掀開他的皮箱，展示他自製的一組糕點。

雅各　　（畫外音）好了。

賓利　　科沃斯基先生——

雅各　　——你一定要試試波蘭甜甜圈，是我祖母的食譜，有柳橙皮提味——就

賓利　　是——

雅各遞出一個波蘭甜甜圈……賓利先生並未因此分神。

賓利 雅各，你打算拿什麼給銀行作擔保？

雅各 擔保？

賓利 擔保。

雅各滿懷希望，指指自己的糕點。

賓利 科沃斯基先生，你打算拿什麼給銀行作擔保？

雅各 擔保？

賓利 擔保。

賓利 現在有機器每小時可以做出幾百個甜甜圈──我知道，我知道，可是它們完全比不上我做的東西──

雅各 銀行放款一定要抵押擔保品，科沃斯基先生。慢走不送。

賓利 賓利態度輕蔑地按響了桌上的鈴。

第12場

內景：銀行櫃台後面——幾分鐘過後——白天

玻璃獸坐在放滿錢袋的推車上，貪婪地往自己的囊袋裡倒空錢袋。紐特透過安全欄杆觀看，大為驚駭，警衛推著推車沿著走廊走遠。

第13場

內景：銀行，大廳——幾分鐘過後——白天

雅各垂頭喪氣，走出賓利的辦公室。他鼓起的口袋震動著，他驚慌地把蛋拿出來，東張西望。

鏡頭對著還坐在推車上的玻璃獸，推車現在被推進了電梯裡。

鏡頭對著雅各，他遠遠看到紐特。

雅各

嘿，英國佬先生！我想你的蛋要孵出來了。

紐特在雅各和即將關起的電梯門之間匆忙張望，然後作出決定：他用魔杖指著雅各。雅各和那顆蛋被神奇地拉過了銀行中庭，朝著紐特而去，

瞬間他們就消影了。

躲在柱子後面的蒂娜怔怔看著，一臉難以置信。

第14場

內景：銀行後側房間／樓梯——白天

紐特和雅各突然經過出納員和保全人員，現影在通往銀行金庫的狹窄樓梯井裡。

紐特動作輕柔地從雅各那裡接過那顆蛋，蛋孵出了一隻像蛇的藍色小鳥──兩腳蛇。紐特滿臉驚奇地望向雅各，彷彿預期他會有類似的反應。

紐特動作緩慢地將那個怪獸寶寶帶下樓梯。

雅各

不好意思……

雅各非常困惑，視線順著樓梯，抬頭望向銀行的主中庭。看到賓利走近的時候，他在樓梯上縮身隱藏蹤跡。

雅各

（自言自語）我剛剛──在那邊。我剛剛──在那邊？

第15場

內景：銀行通往金庫的地下室走道——白天

雅各的主觀視角：紐特蹲下來，打開皮箱。他小心翼翼將孵出來的兩腳蛇放進去，溫柔地輕聲説：

紐特　不行，大家冷靜——別亂跑。道高，別逼我進去裡頭修理你……

雅各　（畫外音）哈囉？

紐特　跳進去吧……

雅各沿著走廊移動，一直盯著紐特。

我們看到一個奇怪的綠色怪獸，部分像是竹節蟲、部分像是植物，從紐特的胸前口袋探出腦袋，滿臉好奇。這位是皮奇，一隻木精。

紐特　不要逼我下去那裡。

紐特一抬頭就看到玻璃獸擠過鎖上的門，進入了中央金庫。

紐特　想都別想！

紐特拿出魔杖，指著金庫。

阿咯哈嗶啦。

紐特　我們看到金庫門上的鎖和齒輪在轉動。

金庫的門正要打開，賓利繞過轉角走來。

賓利　（對雅各說）噢，所以你借不到錢就打算用偷的是嗎？嗯？

賓利按下牆上的按鈕，警鈴響起。紐特用魔杖對準……

紐特　整整——石化。

賓利突然渾身僵硬如石，往後倒在地上。雅各不敢相信眼前的景象。

雅各　賓利先生！

金庫的門大大敞開。

賓利先生　（癱瘓）……科沃斯基！

紐特急忙衝進金庫。他在裡頭發現玻璃獸在幾百個打開的保險箱之間，正坐在一大堆的現金上方。玻璃獸不服氣地瞪著紐特，把一塊金條往滿出來的囊袋裡塞。

怪獸與牠們的產地

紐特 不會吧?!

紐特緊緊抓住玻璃獸，讓牠頭下腳上倒過來，揪著後腿搖了搖。數量多到令人咋舌、似無止境的貴重物品掉了出來。

紐特 （對玻璃獸說）不行……

雅各難以置信地四下張望，害怕到幾乎反胃。

儘管雙方起了爭執，紐特還是相當喜愛玻璃獸。他面帶笑容搔著玻璃獸的肚皮，使得更多珍寶湧了出來。

樓梯上響起腳步聲，好幾個武裝警衛快步衝下來，進入了金庫的那條走廊。

Fantastic Beasts and Where to Find Them

雅各

　　（恐慌）噢，糟了……不……別開槍，別開槍啊！

　　紐特迅速抓住雅各，他們兩人連同玻璃獸和皮箱一起消影。

第16場

外景：銀行旁邊的冷清小街——白天

　　紐特和雅各現影在小街裡。保全警鈴聲從銀行傳出來，我們看到小街盡頭有人群正在聚集，警察抵達了。

蒂娜從銀行跑出來，往下看。她看到紐特跟玻璃獸扭打著，紐特硬是將牠塞進皮箱，雅各則畏縮在牆邊。

紐特　這是最後一次了，你這個愛偷東西的小壞蛋——別碰不屬於你的東西！

雅各　啊啊啊啊！

紐特關上皮箱，然後轉頭去看雅各。

紐特　剛剛實在抱歉——

雅各　剛剛**到底**是怎麼回事？

紐特　那些事情都跟你無關。很遺憾你看到了太多，所以如果你不介意——麻煩站在那裡一下——很快就結束了。

紐特想找自己的魔杖，於是轉身背對雅各。雅各趁機抓起自己的皮箱，朝紐特狠狠甩去，紐特被撞倒在地。

雅各

雅各落荒而逃。

紐特扶著腦袋片刻，然後開始尋覓雅各。雅各連忙穿過巷道，隱入人群之中。

紐特

該死！

蒂娜目的明確地穿過小街。紐特打起精神，提起皮箱，盡量做出若無其事的樣子，朝她的方向走去。紐特跟蒂娜擦身而過時，蒂娜一把揪住紐特的手肘，一起消了影。

第17場

外景：銀行對面的窄巷——白天

紐特和蒂娜現影在狹窄的磚牆巷道裡。我們還是可以聽到背景的警笛聲。

蒂娜一臉難以置信，氣喘吁吁，轉身逼問紐特。

蒂娜　　你的皮箱裡裝了什麼東西？

紐特　　紐特‧斯卡曼德。妳又是？

蒂娜　　你是哪位？

紐特　　什麼？

蒂娜　　你是哪位？

紐特　是我的玻璃獸。（指著還在蒂娜嘴唇上的熱狗芥末醬）呃，妳沾到東西，在妳的——

蒂娜　以德里弗倫斯丹恩之名[3]！你幹嘛放任那個東西到處亂跑？

紐特　我不是故意的——是他屢勸不聽，只要看到亮晶晶的東西，他就會到處追著跑——

蒂娜　你不是故意的？

紐特　不是。

蒂娜　在這個時候縱放那隻怪獸，時機再壞也不過！我們這邊正好出了狀況！

紐特　我得把你押回去。

蒂娜　押我去哪裡？

紐特　她拿出正式識別證，上頭有她會動的照片以及美國老鷹的搶眼標誌，寫著「MACUSA」。

3. 德里弗倫斯·丹恩（Deliverance Dane，死於一七三五年），美國女性，她曾被指控於一六九二至一六九三年的賽勒姆巫審期間從事巫術活動。此處用於表示驚歎。

蒂娜　美國魔法國會。

紐特　（緊張）原來妳替魔國會工作？妳負責什麼？妳是某種調查員嗎？

蒂娜　（猶豫）呃，嗯。

她將識別證塞回外套口袋。

蒂娜　請告訴我，那個莫魔你已經處理好了吧。

紐特　那個什麼？

蒂娜　（煩躁起來）莫魔啊！沒有魔法的──不是巫師的凡人！

紐特　噢，抱歉，我們都叫他們麻瓜。

蒂娜　（變得很擔心）你消除他的記憶了吧？就是提著皮箱的那個莫魔？

紐特　呃……

蒂娜　（驚恐）你違反了3A條款，斯卡曼德先生，我要將你逮捕歸案。

她抓住紐特的手臂，他們再次消影。

第18場

外景：
百老匯大道──白天

熙來攘往的街角上，一棟裝飾繁複，高得不可思議的大廈──威爾伍斯大樓。

紐特和蒂娜沿著百老匯大道趕向這棟大樓。蒂娜揪著紐特外套袖子，幾乎拖著他往前走。

蒂娜　來吧。

紐特　呃──抱歉，我其實還有事情要辦。

蒂娜　　唔，那你得重新安排了！

蒂娜強行帶著紐特穿過繁忙的車流。

蒂娜　　不能在倫敦買嗎？

紐特　　我來買生日禮物。

蒂娜　　你到底來紐約幹嘛？

他們到了威爾伍斯大樓的外頭，員工在大型旋轉門那裡進進出出。

紐特　　不行，全世界只有一個人在飼育阿帕盧薩胖胖球，那個人又住紐約，我只好過來一趟……

蒂娜押著紐特走向側門，那裡由一身大衣制服的男人看守。

蒂娜　　（對警衛說）有人違犯３Ａ條款。

怪獸與牠們的產地

警衛立刻打開門。

第19場

內景：威爾伍斯大樓櫃台——白天

一九二〇年代一般的辦公大樓中庭，人們來來往往一面閒聊。

蒂娜

（畫外音）嘿，對了，我們一年前就逼那個傢伙歇業了。在紐約這裡，飼育魔法怪獸是違法的。

第20場

內景：魔國會大廳——白天

橫搖鏡頭：

拍攝蒂娜帶著紐特穿過大門。他們一走進去，整個入口便神奇地從威爾伍斯大樓，變成了美國魔法國會（魔國會）。

紐特的主觀視角：他們登上寬闊的樓梯，走進主廳——這是個氣勢驚

人的遼闊空間，有高到不可思議的拱頂天花板。

上方高處有個巨型指示鐘，有著眾多齒輪和盤面，上面醒目地展示了刻字「**魔法暴露風險等級**」。刻度盤上的指針指向「**嚴重：難以解釋的活動**」。後方掛著一幅威風凜凜的巫師肖像：魔國會主席，瑟拉菲娜·皮奎里。

貓頭鷹盤旋著，身穿一九二〇年代服飾的女巫和巫師正忙著工作。蒂娜領著一臉佩服的紐特穿過那片忙碌的場景，他們經過幾個坐成一排的巫師，他們等著請家庭小精靈以複雜的羽毛裝置拋亮他們的魔杖。

紐特和蒂娜走到電梯那裡。門打開來，迎面就是妖精服務生，小紅。

蒂娜　嘿，小紅。

瑞德　嘿，金坦。

蒂娜將紐特推進電梯。

第21場

內景：電梯——白天

蒂娜　　（對小紅說）重案調查部。

小紅　　我還以為妳——

蒂娜　　**重案調查部！**有人違反3A條款！

小紅用一根帶爪的長棒按下頭頂上的電梯按鈕，電梯往下行。

第22場

內景：重案調查部——白天

特寫一份報紙——《紐約幽魂》——頭條是「**魔法紛擾增加了魔法界曝光的風險**」。

組織裡一群最高階的正氣師聚集在一起，投入嚴肅的討論。他們當中有葛雷夫，他正細讀著報紙，因為昨晚遭遇陌生的物體，他的臉上帶有劃傷和瘀青。另外還有皮奎里女士。

皮奎里女士　國際巫師聯盟威脅要派代表團過來。他們認為這起事件跟葛林戴華德在歐洲發動的攻擊脫不了關係。

葛雷夫　我去過現場，一定是怪獸做的，沒有人類有那種能耐，主席女士。

皮奎里女士　（畫外音）不管是什麼，有件事很清楚——我們一定要加以遏止。莫魔都被那個東西嚇壞了。莫魔一害怕，就會發動攻擊。這麼一來會害我們曝光，可能進一步引發戰爭。

聽到腳步聲，這群人轉身便看到蒂娜，她帶著紐特，態度謹慎地走過來。

皮奎里女士　（生氣但克制）對於妳在這裡的職務，我已經交代清楚了，金坦小姐。

蒂娜　（害怕）是，主席女士，可是我——

皮奎里女士　妳已經不是正氣師了。

蒂娜　對，主席女士，可是——

皮奎里女士　金坦。

蒂娜　發生了一個小事件——

皮奎里女士　那好，我們目前關心的是重大事件，出去。

 怪獸與牠們的產地

蒂娜

（難堪）是，女士。

蒂娜將一臉困惑的紐特推回電梯。葛雷夫的目光追隨他們而去，只有他面露同情。

第23場

內景：地下室——白天

電梯穿過長長的電梯井道，迅速往下降。

電梯門開向空氣不流通、窄仄無窗的地下室房間。這裡跟樓上天差地別，顯然是不被看好的人上班的地方。

蒂娜帶著紐特路過一百台喀啦作響的無人打字機，一堆玻璃輸送管從上方的天花板垂下來。

打字機每完成一份備忘錄或表格就會自動折成紙鼠，紙鼠會快速跑上適當的輸送管，抵達上方的辦公室。有兩隻紙鼠撞成一團，打起架來，扯破了對方。

蒂娜走向房間一個陰暗骯髒的角落，標示寫著：魔杖許可證辦公室。

紐特縮頭穿過底下。

怪獸與牠們的產地

第24場

內景：魔杖許可證辦公室——白天

魔杖許可證辦公室只比壁櫥大一點，裡面有好多堆尚未打開的魔杖申請函。

蒂娜在一個辦公桌後方停步，脫掉外套和帽子。她忙著整理文件，嘗試裝出一板一眼的樣子，以便在紐特面前挽回顏面。

蒂娜　所以，你拿到魔杖許可證了嗎？外國人來紐約都必須要有。

紐特　（說謊）我幾星期前寄出申請了。

蒂娜　（現在坐在桌邊，在寫字夾板上振筆疾書）斯卡曼德……（發現他很可

紐特　　　疑）你之前才去過赤道幾內亞？

　　　　　我剛剛完成為期一年的田野調查，正要寫一本關於魔法怪獸的書。

蒂娜　　　——滅絕指南嗎？

紐特　　　像是

　　　　　不是。這本指南要幫助大家瞭解，我們為什麼應該保育這些怪獸，而不是撲殺牠們。

亞柏奈西　（畫外音）金坦！她人呢？她人呢？金坦！

　　　　　蒂娜躲進辦公桌後面，紐特看了一臉興味。

　　　　　亞柏奈西是個傲慢自負、墨守成規的人，他走了進來，立刻明白蒂娜躲在哪裡。

亞柏奈西　金坦！

　　　　　蒂娜一臉心虛，慢慢從桌子後面冒出來。

 怪獸與牠們的產地

亞柏奈西　妳又跑去打攪調查組了嗎？

蒂娜正準備替自己辯解，但亞柏奈西説了下去。

紐特　　我嗎？

亞柏奈西　（對紐特説）她在哪裡拘捕你的？

蒂娜　　（尷尬）什麼……？

亞柏奈西　妳之前去哪了？

紐特匆匆瞥了蒂娜一眼，她搖搖頭，表情絕望。紐特拖延時間——他和蒂娜在沉默之中簽訂了協定。

亞柏奈西　（因為缺乏資訊而惱怒）妳是不是又在跟監賽倫復興會那些人了？

蒂娜　　當然沒有，先生。

葛雷夫繞過轉角，亞柏奈西的氣焰頓時一減。

亞柏奈西 午安，葛雷夫先生，部長！

葛雷夫 午安，啊——亞柏奈西。

蒂娜走上前，以莊重的態度對葛雷夫說話。

蒂娜 （語速飛快，急著陳述自己的案件）葛雷夫先生，部長，這位是斯卡曼德先生——他的皮箱裡有隻瘋狂的怪獸，之前溜出來大鬧銀行，部長。

來瞧瞧這個小傢伙吧。

葛雷夫 （語速飛快，急著陳述自己的案件）蒂娜如釋重負地吐了口氣，現在終於有人願意聽她說了。紐特試圖要開口——以玻璃獸來說，紐特的恐慌反應未免太大——可是葛雷夫不予理會。

蒂娜動作誇大，將皮箱放在桌上，使勁打開蓋子。看到裡頭的內容物，她滿臉震驚。

 怪獸與牠們的產地

鏡頭對著箱子的內容物——放滿了糕點。紐特緊張地走了過去，看到裡頭的東西，他一臉驚恐。葛雷夫困惑不已，但微微冷笑——蒂娜的失誤又多一樁。

蒂娜……

葛雷夫離開，紐特和蒂娜盯著彼此。

葛雷夫

第25場

外景：
下東城的街道——白天

雅各大步穿過烏雲籠罩的街道，提著皮箱，
路過手推車、破舊的小商店、廉價公寓。他
頻頻緊張地回頭張望。

第26場

內景：雅各的房間——白天

雅各

骯髒的小房間，裝潢簡陋破舊。

特寫皮箱，雅各將皮箱丟在床上，他仰頭望著掛在牆上的祖母肖像。

對不起，奶奶。

雅各在桌邊坐下，雙手抱頭，沮喪疲憊。他背後的皮箱有個搭釦蹦開來，雅各轉身……

他坐在床上細看皮箱。第二個搭釦現在自己彈開，皮箱開始搖晃，發出來勢洶洶的動物聲響。雅各緩緩退開來。

他試探地往前傾身……箱蓋突然打開，海葵鼠蹦了出來——這是個外

67

 怪獸與牠們的產地

形像老鼠的怪獸，背上長了個海葵般的東西。雅各跟牠搏鬥，在牠掙扎的時候，用雙手牢牢揪住牠。

我們快速回到皮箱那裡，箱子再次猛地打開，看不見的怪獸噴射出來，撞進天花板之後砸穿了玻璃。

海葵鼠往前衝刺，咬了雅各的脖子，害得他撞向家具，踉蹌跌倒在地。

房間緩慢搖晃起來，掛著雅各祖母照片的牆壁開始有了裂痕，然後爆開，更多怪獸逃至畫面之外。

第27場

內景：賽倫復興會教會，大廳——白天——蒙太奇

一間有著幽暗的窗戶和高聳夾層陽台的骷髏陰暗木造教堂。莫蒂絲提正在玩單人版的跳格子，在粉筆畫成的格子裡換腳跳進跳出。

莫蒂絲提

我的媽媽，你的媽媽，
抓到了女巫；
我的媽媽，你的媽媽，
騎掃帚的女巫；
我的媽媽，你的媽媽，
女巫從來不哭；
我的媽媽，你的媽媽，
女巫化成白骨！

第28場

內景：賽倫復興會教會，大廳——白天

鴿子的咕咕叫聲從高高的窗戶傳來。魁登斯往前一站，仰頭望向鴿子，然後機械式地拍了拍手。鴿子飛走了。

我們跟著卡斯提蒂穿過教堂，打開通往街道的大型雙開門。

她一面唱著，我們看到教堂裡滿是這個團體的各種用具——瑪莉盧造勢活動的廣告傳單，和這個團體的反巫術大型布條。

第29場

外景：賽倫復興會教會，後院——白天

卡斯提蒂從教堂現身，搖響大大的晚餐鈴。

怪獸與牠們的產地

第30場

內景：賽倫復興會教會，大廳——白天

莫蒂絲提繼續玩著跳格子。魁登斯打住動作，視線越過她，望向門口。

莫蒂絲提

　　三號女巫，
看她被燒死；
四號女巫，
換她吃鞭子。

幼童魚貫走進教堂。

時間跳切：

瑪莉盧

以湯杓將棕色的湯分盛給孩子們，孩子們推推擠擠，想要接近隊伍前側。瑪莉盧穿著圍裙，面帶讚許地旁觀，擠過了這一小群人之間。

領餐以前先拿傳單喔，孩子們。

幾個孩子轉向卡斯提蒂，她拘謹地等候著，派分造勢活動的傳單。

時間跳切：

瑪莉盧和魁登斯用杓子分湯，魁登斯專注地凝視每張面孔。

一個臉上有胎記的男孩走到了隊伍前方。魁登斯停下工作，盯著他直看。瑪莉盧伸出手碰碰男孩的臉。

瑪莉盧

這是巫師的印記嗎？女士？

男孩

不是，他沒問題。

怪獸與牠們的產地

男孩領了自己的湯之後離開。魁登斯怔怔望著他的背影，他們繼續供餐。

第31場

外景：下東城的主街——下午

特寫旋舞針——一種小小的藍色怪獸，腦袋上有直升機般的翅膀——在街道上方的高處飛翔。

蒂娜和紐特沿街走著，蒂娜提著皮箱。

蒂娜　（泫然欲泣）我真**不敢相信**，你竟然沒對那個男人下記憶咒！要是有人調查這件事，我就完蛋了！

妳為什麼會完蛋？我才是那個——

蒂娜　我不應該接近賽倫復興會的人！

旋舞針嗡嗡飛過他們的頭頂上方。紐特繞圈子看著牠，一臉惶恐。

紐特　那是什麼東西？

蒂娜　呃——飛蛾吧，我想，很大隻的飛蛾。

蒂娜覺得這個解釋很可疑。他們繞過轉角發現有一群人聚集在崩塌中的建築前方，人們大呼小叫，其他人則匆匆忙忙撤離那棟建築。有個警察站在人群中央，不滿的租客們纏著警察不放。

跳接：

紐特和蒂娜繞過人群外圍。後方有個微醺的流浪漢正想喚起警察的注意力。

警察　……嘿……嘿——安靜點——我想做個筆錄……

家庭主婦　……我告訴你，是瓦斯又氣爆了。在還沒確認安全以前，我絕對不帶孩子回到樓上。

警察　抱歉，女士——沒有瓦斯的味道啊。

流浪漢　（酒醉）不是瓦斯啦——嘿，警官，我看到了！——是——一隻——超級大的——超大的河馬——

蒂娜仰頭看著那棟毀壞的建築，沒看到紐特從袖子裡悄悄抽出魔杖，指著那個流浪漢。

流浪漢　——瓦斯，是瓦斯沒錯。

他四周的人群跟著附和。

瓦斯……是瓦斯沒錯！

蒂娜再次看到那隻旋舞針。紐特趁著她分心的時候，衝上鐵梯，進入了毀掉的廉價公寓。

第32場

內景：雅各的房間——下午

紐特走進雅各的房間，然後停住腳步，瞪大眼睛。房間整個毀了，腳印、破損的家具、碎裂的玻璃。更糟糕的是，對面牆壁有個巨

洞──有個巨大的東西硬闖了出去。我們可以聽到雅各的哀鳴從角落傳來。

第33場

外景：廉價公寓那條街──下午

切回蒂娜，她左顧右盼，領悟到紐特從人群當中消失了。

第34場

內景：雅各的房間

紐特蹲在雅各身邊，雅各仰臥在地，閉著雙眼呻吟。紐特試圖檢查雅各脖子上的小小紅色咬痕，可是雅各一直無意識地揮手把他趕開。

蒂娜

（畫外音）斯卡曼德先生！

切到蒂娜，她目標明確地跑上雅各那棟建築的樓梯。

切回紐特，他心急如焚施展修復符咒，及時趕在蒂娜走進房間前，讓房間恢復正常，將牆面修補完成。

第35場

內景：雅各的房間——下午

蒂娜快步趕進房裡，找到紐特，紐特盡量露出一臉無辜和從容的表情，坐在床上。他鎮定地關上了皮箱的門鎖。

紐特　　呃——有可能——

蒂娜　　那個叫玻璃獸的瘋狂東西又亂跑了嗎？

紐特　　只開了一個小縫……

蒂娜　　剛剛開著嗎？

蒂娜

　那就快找出來！找啊！

蒂娜

　雅各呻吟。

蒂娜

　蒂娜拋下雅各的皮箱，直接走向受傷的雅各。

蒂娜

　（為雅各擔心）他的脖子在流血，他受傷了！醒醒啊，莫魔先生……

　趁蒂娜背對的時候，紐特朝門口走去。突然間，蒂娜從喉嚨深處發出尖叫，海葵鼠從櫃子底下竄出來，扣住她的手臂。紐特連忙轉身揪住牠的尾巴，抓牢送進皮箱。

蒂娜

　茉西路易斯[4]！那是什麼東西？

4. 茉西‧路易斯（Mercy Lewis，一六七四、一六七五—十八世紀），美國女性，曾在一六九二年至一六九三年的賽勒姆巫審期間被指控從事巫術活動。茉西‧路易斯的名字會在巫師的口語中使用，以表示驚訝，用途就像感嘆詞「天啊」。

 怪獸與牠們的產地

紐特　　沒什麼好擔心的，海葵鼠罷了。

雅各睜開眼睛，兩人都沒注意到。

雅各　　科沃斯基……雅各……

蒂娜　　小心，這位——

紐特　　哈囉。

雅各　　（認出紐特）是你！

蒂娜　　你箱子裡還有什麼？

蒂娜跟雅各握了握手。紐特舉起魔杖，雅各害怕地退縮起來，抓緊蒂娜。蒂娜保護似的擋在他前方。

紐特舉起魔杖，雅各害怕地退縮起來，抓緊蒂娜。蒂娜保護似的擋在他前方。

蒂娜　　你不可以對他施記憶咒！我們需要他來當證人。

紐特　抱歉——剛剛跨越紐約的一路上，妳一直對我大呼小叫，說我一開始

蒂娜　他受傷了！看起來很不舒服！怎麼沒對他施咒……

紐特　他不會有事的，被海葵鼠咬傷通常不嚴重。

紐特收起魔杖，雅各對著角落嘔吐，蒂娜難以置信地看著紐特。

紐特　我承認，他的反應比我看過的嚴重一點，不過要是真的很嚴重——他

蒂娜　早就……

紐特　怎樣？

紐特　好吧，頭一個症狀是屁股會噴火——

雅各驚恐地摸了摸褲底。

蒂娜　糟透了！

紐特　頂多持續四十八個小時！如果妳要我看著他，我會的——

怪獸與牠們的產地

蒂娜　　噢，看著他？我們不會看著他們！斯卡曼德先生，你對美國的魔法界有

紐特　　任何認識嗎？

　　　　其實我確實知道幾件事，就魔法界跟莫魔之間的關係來說，我知道你們的法規滿落後了。法律規定你們不能跟莫魔當朋友，也不能跟他們通婚，我個人覺得還滿荒謬的。

　　　　這場對話讓雅各聽得目瞪口呆。

蒂娜　　誰要嫁給他了？你們兩個都要跟我走——

紐特　　我看不出跟妳走的必要——

蒂娜　　蒂娜試圖將恢復部分意識的雅各從地板上扶起來。

　　　　幫我一把！

　　　　紐特覺得自己有義務幫忙。

雅各　我……我在做夢，對吧？嗯……我累了，我沒去過銀行。這只是一場大惡夢，對吧？

對我們來說都是，科沃斯基先生。

蒂娜和紐特帶著雅各消了影。

蒂娜　蒂娜和紐特帶著雅各消了影。

我們聚焦在雅各祖母的照片上，它已被再次掛回了牆上。最後，那張照片稍微搖了搖，然後掉了下來，露出牆壁上的洞，玻璃獸就窩在那裡。

85

第36場

外景：
上東城——下午

小男孩抓著一根大棒棒糖，由他父親帶著穿過繁忙的街道。他們路過水果推車時，有顆蘋果突然浮了起來，在他身邊上下起伏。男孩驚奇地盯著看不見的東西吃掉的蘋果，當他的棒棒糖被同一雙看不見的手一把搶走時，男孩的笑容跟著消失。

在書報攤，廣告上的女士突然睜開眼睛。一個怪獸的輪廓顯現出來，就像有保護色偽裝，然後牠脫離了那張海報。牠沿著街道移

第37場

內景：蕭氏大樓新聞編輯室——黃昏

動，再次隱去形跡，只有手上握著的棒棒糖看起來就像懸在半空中，洩漏了他的方位。一隻狗朝著牠的方向吠叫，那隻怪獸往前疾行，撞倒了書報攤，逼得腳踏車和汽車急忙轉向。

鏡頭對著百貨公司的屋頂——我們看到一條藍色的細尾巴竄進閣樓小窗。突然間，那個怪獸膨脹到填滿整個空間，建築搖晃起來，磚瓦脫落。

閃閃發亮的媒體帝國總部，採裝飾風藝術。多位記者正在外側辦公室埋頭工作。

電梯打開，藍登‧蕭領著賽倫復興會的成員，神情興奮、活力充沛地穿過房間。他拿著幾份地圖、數本舊書和一疊相片。

瑪莉盧從容不迫，卡斯提蒂一臉害羞，莫蒂絲提興奮又好奇，魁登斯神情緊張──他不喜歡人群。

藍登

……然後這裡就是新聞編輯室。

藍登興奮地轉著身子，急著讓賽倫復興會的成員看看，他在這裡大權在握。

藍登

我們走吧！

藍登在辦公室裡走來走去，對其中幾位員工說話。

藍登　嘿，都好嗎？請讓路給巴波一家人！好了，他們忙著編輯新聞，再來就可以送報紙上床嘍，俗話就是這樣形容送去印刷的。

藍登領著一行人到開放區域盡頭的雙開門那裡，記者們含蓄地露出興味的神情。老亨利・蕭的助理──巴克──站起來，一臉焦慮。

巴克　不用管，巴克，我想見我父親！

藍登　蕭先生，先生，他跟參議員在開會──

藍登硬闖過去。

 怪獸與牠們的產地

第38場

內景：老亨利・蕭的頂樓辦公室——黃昏

令人歎服的大辦公室，窗景可以飽覽壯觀的市景。報業大亨——老亨利・蕭——正在跟大兒子蕭參議員說話。

蕭參議員　……我們可以買下船隻……

門猛地打開，迎面就是一臉疲於應付的巴克，以及容易激動的藍登。

巴克　真抱歉，蕭先生，可是你兒子堅持——

藍登　爸，你一定要聽聽這個。

藍登走向父親的辦公桌，將照片攤開來。我們可以認出其中一些景象：電影開頭那些毀壞的街道。

藍登　這個。

老蕭　我跟你哥哥正在忙，藍登，要規劃他的選舉造勢活動。我們沒空處理這個。

藍登　我有重大的發現！

瑪莉盧、魁登斯、卡斯提蒂、莫蒂絲提走進辦公室。老蕭和蕭參議員忙怔看著，魁登斯尷尬緊張，垂著腦袋。

藍登　還看不出哪裡有異？

老蕭　整個市區怪事頻頻，背後的推手——他們不像我和你。這是巫術，你

藍登　這位是新賽倫慈善協會的瑪莉盧・巴波，她有個大新聞要給你！

老蕭　噢，是嗎？——她有嗎？

老蕭和參議員一臉懷疑——他們對藍登不切實際的小計畫和興趣已經見怪不怪。

老蕭　　　藍登。

藍登　　　她不收一毛錢。

老蕭　　　那麼要不是她的故事沒有價值，不然就是別有用心。沒人會免費提供有價值的東西。

瑪莉盧　　（自信、具說服力）你說得對，蕭先生。我們想要的東西，價值遠遠超過金錢。我們想要藉助你的影響力，有幾百萬人讀你的報紙，他們需要知道有這些危險存在。

藍登　　　地鐵裡發生了瘋狂的騷動——看看這些照片就知道了！

老蕭　　　請你和你的朋友離開。

藍登　　　不，你就要錯過大好機會了，只要看看這些證據——

老蕭　　　我說真的。

蕭參議員　（走到父親和弟弟身邊）藍登，聽爸的話，離開就是了。

他移動視線，聚焦在魁登斯身上。

蕭參議員　然後把這些怪胎一起帶走。

藍登　魁登斯的抽搐明顯可見，他因為周遭的怒氣而不安。瑪莉盧雖然平靜，但態度堅決。

這是爸的辦公室，不是你的，我實在受夠了，每次走進來都……

老蕭要他兒子噤聲，打手勢催巴波一家離開。

老蕭　就這樣——謝謝你們來訪。

瑪莉盧　（鎮定、有尊嚴）我們希望你會三思，蕭先生。要找我們不難，後會有期了，謝謝你抽空會面。

老蕭和蕭參議員看著瑪莉盧轉身，領著孩子走出去。新聞編輯室鴉雀無

怪獸與牠們的產地

聲，人人極力想要聽清爭吵的內容。

魁登斯離開的時候，掉了一張傳單，蕭參議員往前移動，彎身撿起，瞥了眼傳單正面的巫師們。

蕭參議員　（對魁登斯說）嘿，小子，你掉了東西。

參議員將傳單揉縐之後，才塞進魁登斯的手裡。

蕭參議員　喏，怪胎——順手把那個丟進垃圾桶吧，那裡也是你們這些人的歸屬。

魁登斯後方的莫蒂絲提滿眼怒意，保護似的緊抓魁登斯的手。

第39場

外景：褐石樓房的街道——不久之後——黃昏

雅各身體不適，蒂娜和紐特各站他的一側，試圖穩住他。

蒂娜

這邊右轉……

雅各發出幾種嘔吐的聲響，脖子上的咬傷對他的影響顯然越來越大。

這行人繞過轉角的時候，蒂娜催促他們躲進大型維修卡車後方，她從那裡窺看對街的一棟房子。

蒂娜　好──進去以前先跟你們說一聲──這裡規定不能帶男性回家。

紐特　既然這樣，我和科沃斯基先生另覓住處好了，應該不難──

蒂娜　噢，不，不行！

蒂娜趕緊抓住雅各的手臂，拉他過馬路，紐特盡責地跟了上去。

蒂娜　小心腳步。

第40場

內景：金坦家，樓梯井──黃昏

第41場

紐特、蒂娜、雅各踮著腳尖走上樓梯。他們抵達第一個樓梯平台時，房東艾波西多太太出聲呼喚，一行人僵住不動。

蒂娜　　我向來都是一個人啊，艾波西多太太！

艾波西多太太　（畫外音）妳自己一個？

蒂娜　　是的，艾波西多太太！

艾波西多太太　（畫外音）是妳嗎？蒂娜？

一拍之後。

怪獸與牠們的產地

內景：金坦家，起居室——黃昏

一行人走進金坦家的公寓。

雖然貧困，但公寓卻因為日常用的魔法而朝氣蓬勃。熨斗正在角落裡忙著，室內晾衣架在火爐前靠著木腳笨拙旋轉，烘乾各類內衣褲。雜誌丟得到處都是：《巫師之友》、《巫師閒聊》、《今日變形術》。

金髮的奎妮站在那裡，是穿上巫師袍後最美的女孩，一身絲質吊帶連身裙，正在監督裁縫假人身上一件洋裝的修補。雅各看了驚為天人。

紐特幾乎沒注意到，他急著想快點離開，開始往窗戶外頭窺看。

奎妮　　小蒂——妳帶男人回家？

蒂娜　　紳士們，這位是我妹妹。妳要不要加件衣服？奎妮？

奎妮　　（滿不在乎）噢，當然——

98

她舉著魔杖往上掃過假人，那件洋裝便神奇地套上她的身體，雅各看著

這番展演，驚奇得瞠目結舌。

蒂娜沮喪地開始整理公寓。

奎妮　所以，他們是誰？

蒂娜　那位是斯卡曼德先生，他嚴重違反了國家保密法令——

奎妮　（折服）他是罪犯？

蒂娜　——呃對，然後這位是科沃斯基先生，他是莫魔——

奎妮　（突然擔憂）莫魔？小蒂——妳到底在幹嘛啊？

蒂娜　他生病了——說來話長——斯卡曼德先生弄丟了東西，我要幫他一起找回來。

雅各突然腳步跟蹌，他渾身盜汗、一臉不適。奎妮跑到他身邊，蒂娜在一旁徘徊，也相當擔心。

奎妮　（雅各往後跌回沙發上）你必須坐下來，親愛的——嘿（讀他的心）——他整天沒吃東西，而且——（讀他的心）——他沒借到開烘焙坊的錢。你會烘焙啊，親愛的？我喜歡烹飪呢。

奎妮　紐特從窗邊看著奎妮，科學家的興趣被挑起。

紐特　妳是破心者嗎？

奎妮　嗯啊，對。不過，要讀你們這類人還滿難的，英國人，口音的關係吧。

雅各　（逐漸明白，一臉驚駭）妳會讀心？

奎妮　噢，別擔心，親愛的。大多數男人頭一次看到我的時候，都跟你有同樣的想法。

奎妮玩笑似的拿魔杖指向雅各。

奎妮　好了，你需要吃點東西。

紐特望出窗外，他看到一隻旋舞針飛過去——他很緊張，急著想出去找他的怪獸。

蒂娜和奎妮在廚房忙著。食材從櫃子裡飄出來，奎妮用魔咒讓它們成為一頓飯的用料——紅蘿蔔和蘋果自己切成塊、麵糰自己捲起、鍋子自己攪動。

奎妮

（對蒂娜說）妳又吃……熱狗啦？

蒂娜

不要讀我的心！當午餐不大健康。

奎妮

蒂娜拿魔杖指著櫥櫃。餐盤、餐具、玻璃杯飛了出來，在蒂娜魔杖的敦促下，自己放在桌上。雅各半著迷、半害怕，朝著餐桌蹣跚走去。

鏡頭對著紐特，他的手搭在門把上。

奎妮

（天真）嘿，斯卡曼德先生，你想吃派還是餡餅捲？

大家都看著紐特，他尷尬地將手從門把移開。

紐特

我真的沒有偏好。

蒂娜瞪著紐特，既有挑釁意味，但也有失望和受傷。

奎妮

雅各已經坐在桌邊，將餐巾塞進襯衫。

（讀雅各的心）你更想吃餡餅捲，是嗎，親愛的？那就弄餡餅捲。

雅各興奮地點點頭，態度熱忱。奎妮回以笑容，相當雀躍。

奎妮一點她的魔杖，葡萄乾、蘋果和麵糰就飛進空中。這個組合俐落地

蒂娜

將自己捲成了圓筒狀的派，當場烤好，額外加上繁複的裝飾，也撒了糖粉。雅各深吸一口氣，這裡恍如天堂。

蒂娜點燃桌上的蠟燭——餐點準備好了。

聚焦在紐特的口袋上，那裡傳來尖細的叫聲，皮奇好奇地探出腦袋。

好了，坐吧，斯卡曼德先生，我們不會對你下毒的。

紐特依然在門邊徘徊，多少為眼前的情景著迷。雅各低調地怒瞪他一眼，示意要他坐下。

第42場

外景：
百老匯大道——晚上

魁登斯獨自在世俗的人群中穿梭，他們是深夜用餐以及上劇院的人。

車流呼嘯而過，他試圖要分發傳單，但路人只以懷疑和些許嘲諷回應他。

威爾伍斯大樓聳立於前方，魁登斯帶著一絲渴望朝它一瞥。葛雷夫站在外面，專注地看著魁登斯。魁登斯瞥見他，臉龐閃過希望。他徹底

著迷，越過街道朝葛雷夫走去，幾乎沒在看路——將其他一切都被拋在腦後。

第43場

外景：巷道——晚上

在照明微弱的巷道盡頭，魁登斯垂頭站著。葛雷夫跟他會合，湊得很近，神秘兮兮輕聲說：

葛雷夫

你心情不好，又是你母親的關係，也跟某人說的話有關——他說了什

魁登斯　麼？告訴我。

魁登斯　你覺得我是個怪胎嗎？

葛雷夫　不——我想你是個非常特別的年輕人，要不然我現在也不會請你幫忙了，是吧？

停頓。葛雷夫將一手搭在魁登斯的手臂上，人類的碰觸似乎讓魁登斯驚嚇又著迷。

葛雷夫　有消息嗎？

魁登斯　我還在調查，葛雷夫先生，如果讓我知道是男孩或女孩——

葛雷夫　我的幻視只能看到那個孩子威力強大，而且他或她不超過十歲。我看到這孩子離你母親非常近——你母親我倒是看得一清二楚。

魁登斯　那有幾百個可能。

葛雷夫好聲好氣——哄誘安慰。

葛雷夫

還有別的，我還沒跟你說的。我預見你在我身邊，一起在紐約。能得到這孩子信任的是你，你是關鍵所在——我預見了這點。你想加入魔法界，我也希望如此，魁登斯。我希望你可以如願以償，所以找出那個孩子吧。找出那個孩子之後，我們都可以得到自由。

第44場

內景：金坦家，起居室半小時之後——晚上

紐特皮箱的搭釦彈開來，紐特往下伸手，推著關上。

雅各吃飽之後臉色好了點，他和奎妮相處甚歡。

奎妮　這份工作沒那麼光鮮。我是說，大多數日子我都負責泡咖啡、清理廁所……蒂娜才是有事業心的那個。（奎妮讀雅各的心）沒有，我們是孤兒，爸爸媽媽在我們小的時候就死於龍痘。噢……（讀他的心）你真貼心，可是我跟蒂娜還有彼此！

雅各　妳能不能稍微打住，別再讀我的心了？不要誤會──我是很喜歡的。

雅各　奎妮咯咯笑，開心不已，著迷於雅各。

雅各　這頓飯──好吃得不得了！這就是我擅長的──我的專長就是烹飪，但這是我這輩子吃過最美味的一餐。

奎妮　（放聲笑）噢，你真會逗我開心！我從來沒跟莫魔談心過。

雅各　真的嗎？

奎妮與雅各互相對望。紐特和蒂娜相對而坐，目睹這樣深情的舉動，兩

108
Fantastic Beasts and Where to Find Them

人都不自在地沉默著。

奎妮 （對蒂娜說）我才沒有調情！

蒂娜 （尷尬）我只是說——不要放感情，我們到時還得對他下記憶咒！

（對雅各說）這不是針對你個人。

雅各突然又變得很蒼白、頻冒汗，雖然他為了奎妮努力打起精神。

奎妮 （對雅各說）噢，嘿，你還好嗎？親愛的？

紐特 紐特從桌邊輕快起身，彆扭地站在椅子後面。

金坦小姐，我想科沃斯基先生需要早點休息。況且，妳跟我明天都需要早早起床，出門找我的玻璃獸，所以——

奎妮 （對蒂娜說）什麼是玻璃獸？

怪獸與牠們的產地

蒂娜

蒂娜一臉心煩。

別問了。（然後朝著後側房間走）好吧，你們兩個可以在裡頭擠一擠。

第45場

內景：金坦家，臥房——晚上

男生們舒舒服服窩在鋪得工整的雙人床上。紐特態度堅決地翻身側躺，雅各在床上坐起身，努力想看懂一本魔法書。

蒂娜穿著圖紋藍睡衣，試探地敲敲門，用托盤端著可可亞走進去。馬克杯自動攪拌著——雅各再次看得入迷。

蒂娜　想說你們可能會想喝點熱的？

蒂娜小心地遞給雅各一杯。紐特持續轉開身子裝睡，蒂娜有點氣餒，刻意將他的那杯放在床邊桌上。

雅各　嘿，斯卡曼德先生——（對紐特說，要他表現得更友善）看，熱可可耶！

紐特動也不動。

蒂娜　（氣惱）廁所在走廊過去的右手邊。

雅各　感激……

蒂娜關上門時，雅各匆匆瞥了眼在另一個房間的奎妮。奎妮穿著清涼得

多的浴袍。

雅各　不盡……

房門一關上，紐特就跳起來，還穿著大衣，然後將皮箱放在地上。讓雅各無比震驚的是，紐特打開皮箱，往裡面走了進去，現在完全失去蹤跡。

雅各發出一聲小小驚叫。

紐特的手從皮箱探出來，霸道地向他招手。雅各瞠目結舌，發出沉重的呼吸，想要消化眼前的情況。

紐特　紐特的手不耐煩地再次出現。

（畫外音）來呀。

雅各

雅各打起精神，下了床，往裡面走進紐特的皮箱。不過，他卡在自己的腰線那裡，拚命要擠過去，皮箱在他的施力之下上下蹦跳。

不會吧⋯⋯

雅各最後一次氣餒地一跳，突然就穿過了皮箱，皮箱隨之啪嚓關上。

第46場

內景：

紐特的皮箱——半晌之後——晚上

雅各狠狠摔下皮箱的階梯，一路撞上好幾樣物品、器材和瓶瓶罐罐。

他發現自己在一個小小的木頭棚子裡，裡面有張行軍床、熱帶裝備，牆上掛著各項工具。木頭櫥櫃裡有繩子、網子和蒐集用的罐子。一架非常老舊的打字機、一疊手稿和中世紀動物寓言集放在書桌上，架上排放著盆栽。一排排的藥丸、藥錠、針筒、藥水瓶組成了醫藥箱，牆面上釘著筆記、地圖、素描

以及幾張會動的照片，拍的是非比尋常的怪獸。鉤子上掛著乾涸的動物屍體，有幾袋飼料靠在牆邊。

紐特 （瞥了瞥雅各）請坐下。

雅各 好主意。

雅各往倒扣的木箱上一坐，箱面上的標示手寫著「**拜月獸乾糧**」。

紐特 紐特上前檢查雅各脖子上的咬傷——匆匆一瞥。

雅各 啊，絕對是海葵鼠咬的，你一定是特別容易感染的那種。是這樣的，因為你是麻瓜，所以我們的生理機能有細微的差異。

紐特在工作站那裡忙碌，用植物加上不同罐子裡的東西調製出藥膏，他迅速塗在雅各的脖子上。

 115

雅各　哎唷……

紐特　現在別動，盜汗應該就會停了。（遞給他幾顆藥丸）其中一種藥應該可以治好抽搐的症狀。

雅各一臉懷疑地看著手裡的藥丸，最後判定自己不會損失什麼，於是一口嚥了下去。

紐特　**鏡頭對著**紐特，他現在已經脫掉背心、解開領結，將吊帶往下撥開。他拿起一把肉剪，從大型動物的屍體上切下肉塊，然後丟進桶子裡。

　　　（將桶子遞給他）接著。

雅各一臉嫌惡，紐特沒注意到，他的注意力現在集中在帶刺的繭狀物上，他開始慢慢擠壓。他這麼做的時候，那個繭狀物釋放出發光的毒液，紐特蒐集進玻璃小瓶裡。

紐特　　（對那個繭狀物說）快呀……

紐特　　唔，這個嘛——當地人叫牠們「惡閃鴉」——這種名字聽起來不太友善，但這傢伙還滿機靈的。

雅各　　那是什麼？

紐特　　紐特彷彿要示範似的彈了一下那個繭，繭散了開來，優雅地懸在他的手指上。

我一直在研究他，我確定只要經過恰當的稀釋，他的毒液會滿有用的，可以移除不好的記憶。

突然間，紐特將惡閃鴉丟向雅各。那個怪獸從繭狀物裡爆出來——一隻外形像蝙蝠、身上長著刺、色彩繽紛的怪獸——對著雅各的臉號叫。紐特將牠喚回。雅各誇張地縮起身子，但紐特顯然只是想開個小玩笑……

紐特 （對自己微笑）不過，可能不應該讓他在這裡自由活動。

紐特打開棚屋的門，走了進去。

紐特 來吧。

雅各現在驚愕不已，跟著他走了出去。

第47場

內景：紐特的皮箱，動物區——白天

紐特

皮箱的邊緣隱約可見，但這個地方已經膨脹到了小型飛機機棚的大小。裡面儼然是個迷你的野生動物園，紐特的每隻怪獸各有透過魔法創造的完美棲息地。

雅各踏進這個世界，滿臉驚奇。

紐特站在最近的棲息地——一小片亞利桑那沙漠。這個區域有法蘭克，一隻壯麗的雷鳥——外形像是巨大信天翁的怪獸，輝煌的翅膀閃動著雲朵和太陽的圖樣，一條腿磨得紅腫流血——顯然之前被鍊起來過。法蘭克鼓動翅膀，棲息地便下起滂沱大雨，雷鳴閃電齊來。紐特將魔杖變成雨傘，用來遮雨。

（盯著高處的法蘭克）來呀……來呀……你下來呀……來。

法蘭克慢慢平靜下來，降落之後站在紐特前方的大岩石上。牠這麼做的

時候，大雨漸漸平息，換成了燦爛熾熱的陽光。

紐特收起魔杖，從口袋掏出一把肥蟲，法蘭克專注地看著。

紐特用空閒的那隻手撫搓法蘭克，深情地安撫著牠。

噢，感謝帕拉瑟[5]。要是你當初也跑出去，恐怕會天下大亂。（對雅各說）是這樣的，這就是我來美國的真正原因，為了帶法蘭克回家。

雅各依然目瞪口呆，慢慢往前跨步。作為回應，法蘭克拍起翅膀，激動起來。

（對雅各說）不，抱歉——你待在原地就好——他對陌生人有點敏感。

（安撫法蘭克）沒事——沒事——（對雅各說）他被走私販賣，我在埃及發現他被鍊起來。我總不能就這樣丟下他，必須帶他回家。我要把你帶回你的家鄉，是吧，法蘭克，回到亞利桑那的曠野。

紐特滿臉希望和期待，擁住法蘭克的腦袋。接著，他咧嘴笑著將那把肥蟲高高拋入空中，法蘭克身姿雄偉地往上追去，陽光從牠的翅膀迸射出來。

紐特懷著愛和得意，看著牠越飛越遠。然後轉身，雙手舉到嘴邊，朝著皮箱另一區發出野獸般的呼號。

紐特路過雅各，抓起那桶生肉。雅各跌跌撞撞跟在後頭，有幾隻黑妖精在他腦袋四周盤旋，雅各茫然地用手揮開。他後面有隻大糞金龜推著一顆巨型糞球。

我們聽到紐特再次高聲吼叫。雅各連忙趕往聲音來源，發現紐特站在滿地是沙、月光籠罩的土地上。

5. 帕拉瑟（Paracelsus，一四九三—一五四一），德國中世紀文藝復興時期的瑞士醫生、煉金術士和占星師。「感謝帕拉瑟」是感嘆詞。

紐特　　（壓低嗓門）啊──牠們來了。

雅各　　誰來了？

紐特　　紫角獸。

一隻大型怪獸衝進視線範圍：紫角獸──體型像是劍齒虎，但嘴邊有溼黏的觸角。雅各放聲尖叫，企圖往後退開，但紐特揪住他的手臂，阻止他。

紐特　　你不會有事的，不會有事。

紫角獸朝紐特靠近。

紐特　　（撫搓紫角獸）哈囉，哈囉！

紫角獸奇特的溼黏觸角停在紐特的肩膀上，狀似要擁抱他。

紐特　世上現存、可以繁殖後代的最後兩隻。要不是成功救了出來，紫角獸可能就要滅絕了——永永遠遠。

紐特　雅各。雅各俯望牠，然後溫柔地伸出手，輕搓牠的腦袋。紐特滿意地看著較為年幼的那隻紫角獸快步走向雅各，舔起了他的手，好奇地繞著他打轉。

紐特　好了。

紐特　紐特將一塊肉丟進圍地裡，年輕的紫角獸連忙追過去，吃個精光。

雅各　什麼——你，你拯救了這些生物？

紐特　對，沒錯。拯救、養育、保護牠們。我正慢慢教育我的巫師同仁關於牠們的事。

 怪獸與牠們的產地

彩鳴鳥，一隻亮粉紅的迷你小鳥，飛了過去，停在懸在半空的小小棲木上。

紐特登上一小段樓梯。

紐特 （對雅各說）來吧。

他們走進一片竹林，縮頭低身鑽過竹子之間。紐特放聲呼喚。

紐特 泰塔斯？芬恩？葩皮、馬羅、湯姆？

他們走進陽光普照的林間空地，紐特從口袋拿出皮奇，讓牠棲坐在他手上。

紐特 （對雅各說）他感冒了，需要體溫保暖。

雅各 噢。

他們走向一棵沐浴在陽光中的小樹。他們走近的時候，一大群木精吱吱喳喳，從樹葉之間衝出來。

紐特朝樹木伸出手臂，想要說服皮奇加入其他木精的行列。木精們看著皮奇的時候，發出嘈雜的說話聲。

紐特

好了，跳上去吧。

皮奇堅持拒絕離開紐特的手臂。

紐特

（對雅各說）看吧，他有分離焦慮的問題。（對皮奇說）好了，來吧，皮奇，皮奇。不，牠們不會欺負你的……好了，快，皮奇！

皮奇用細長的雙手攀住紐特的一根手指，死都不肯回到樹上。紐特終於放棄。

125

紐特　好吧，就是因為這樣，大家才會說我偏心……

紐特將皮奇放在肩膀上，然後轉過身去。他看到一個又大又圓的巢穴空空如也，露出擔憂的神色。

紐特　不知道道高到哪去了。

附近的巢穴裡傳出啾啾聲。

紐特　好了，來了……來了，媽咪在這裡──媽咪在這裡。

紐特伸手進去巢裡，撈出一隻兩腳蛇寶寶。

紐特　啊──哈囉──讓我看看你們。

雅各　我認識這些傢伙。

紐特　新生兩腳蛇。（對雅各說）你的兩腳蛇。

紐特　對──你想不想要……

雅各　你是什麼意思？我的兩腳蛇？

紐特　紐特把兩腳蛇拿給雅各。

雅各　噢哇……好啊，當然。好……啊哈。

　　　雅各用雙手溫柔地捧著這個新生怪獸，他作勢要撫摸兩腳蛇的腦袋，結果差點被咬一口。雅各嚇得往後退開。

紐特　啊，不，抱歉──不要摸牠們，牠們很小就學會自我防衛。看，牠們的蛋殼是純銀的，價值不菲。

　　　紐特餵了巢裡的其他寶寶。

127

怪獸與牠們的產地

紐特　牠們的巢穴常常會被獵人洗劫一空。

雅各　好……

紐特看到雅各對自己的怪獸頗有興趣，相當開心，將那隻兩腳蛇寶寶接回來並放回巢穴。

雅各　我的腦袋沒有好到可以幻想出這些事情。

紐特　（隱隱覺得有趣）你怎麼知道？

雅各　紐特……我想我不是在做夢。

紐特　叫我紐特吧。

雅各　謝謝。（啞著嗓子）斯卡曼德先生？

紐特看著雅各，既覺得好奇也覺得受寵若驚。

雅各　你介意拿一些乾糧去餵那邊的拜月獸嗎？

紐特　沒問題，當然。

紐特

雅各彎身提起那桶乾糧。

紐特

紐特抓住附近的推車，往皮箱深處走去。

就在那邊……

（心煩）該死——玻璃獸不見了。當然了，小壞蛋。只要有機會拿到閃亮的東西絕不錯過。

雅各步行穿過皮箱的時候，我們看到金色的「葉子」從一棵小樹飄落，整群朝著攝影機飛來。牠們一起往上湧去，和飄過空中的黑妖精、螢火蟲、滾帶落混雜在一起。

鏡頭橫搖，拍到另一隻雄偉的怪獸，毒豹——外形幾乎像是獅子，牠有大大的鬃毛，在牠咆哮的時候跟著往前爆開。牠得意洋洋站在大岩石

上，對著月亮吼叫。紐特在牠腳邊撒了食物，目的明確地往前走。

雅各

謎蹤鳥——小小圓胖的鳥——在前景裡搖搖晃晃走著，後面跟著時時現影的幼雛，雅各爬上青草滿布的陡峭堤岸。

（自言自語）你今天做了什麼，雅各？我鑽進了皮箱。

雅各

拜月獸們很害羞，大大的眼睛占滿臉龐。

到了堤頂時，雅各發現小拜月獸占滿了一大塊月光籠罩的岩面——小

嘿！噢，哈囉，小傢伙們——好——好。

雅各

拜月獸踩著岩石往下，朝雅各蹦蹦跳過來。雅各發現自己突然被牠們滿懷希望的友善臉龐包圍。

慢慢來——慢慢來。

他抛出糧食，拜月獸熱切地上下跳躍。雅各明顯覺得好過了點——他真的很喜歡這樣……

雅各

鏡頭對著紐特，他現在摟著發出冷光的怪獸，怪獸冒出外星人似的觸鬚。他用瓶子餵那個怪獸，一面仔細看著雅各應對拜月獸的狀況——他看出雅各是志同道合的人。

（還在餵拜月獸）吃吧，小可愛。啊，這就對了。

附近迴盪著某種不友善的叫喊。

雅各

（朝著紐特）你聽到了嗎？

但紐特已經不見蹤影。雅各轉身看到被風吹起的窗簾，後頭露出了雪景。

紐特　我們被帶往裡頭，朝著懸在半空、小小油性的黑色團塊而去——闇黑怨靈。雅各好奇不已，走進雪景裡以便看得更仔細。那個團塊繼續飛旋，散放躁動不安的精力，雅各伸手要去碰。

紐特　（畫外音，屬聲說）退後。

雅各驚跳一下。

雅各　這到底是什麼東西？

紐特　闇黑怨靈。

雅各　我說退後。

紐特　退後……

雅各　這個東西怎麼了？

紐特　老天……

雅各看著紐特，紐特一時陷入負面的思緒中。紐特突然轉開身子，朝著棚屋走去，語氣更冰冷、更講效率，再也沒有心情在皮箱裡徜徉。

紐特 我得走了，要把逃脫的每一隻怪獸都找回來，趕在牠們受傷以前。

兩個人走進另一座森林。紐特埋頭往前衝刺，他有重要任務在身。

雅各 趕在**牠們受傷**以前？

紐特 對，科沃斯基先生。牠們目前身處陌生的土地，身邊圍繞著幾百萬個狠毒的邪惡怪獸。（一拍之後）就是人類。

紐特再次停步，望進一個熱帶草原的圍地，裡頭空無一獸。

雅各 體型中等的怪獸，喜歡開闊的草原——有樹木——有水坑——那類的東西——你想她可能會去哪裡？

在紐約市嗎？

133

紐特　對。

雅各　平原嗎？

紐特　雅各聳聳肩，試圖想出某個地方。

雅各　中央公園在哪？

紐特　確切的位置是？

雅各　啊——中央公園？

紐特　一拍之後。

雅各　唔，聽著，我願意帶你去，可是你不覺得我們有點忘恩負義嗎？那兩個女生收留我們——還替我們泡了熱可可……

紐特　等她們看到你不再盜汗，就會立刻對你下記憶咒，你明白吧。

雅各　下「機翼咒」是什麼意思？

紐特　就是你一醒來，對魔法的記憶都會完全消失。

雅各　這些事情我都不會記得？

　　　　他環顧四周，這個世界真的非凡無比。

紐特　不會。

雅各　好吧，嗯——好——我幫你。

紐特　（撿起一只桶子）那麼就來吧。

第48場

外景／內景：
賽倫復興會教會外的街道——晚上

魁登斯朝著教會走回家，神情看來比之前開心，跟葛雷夫碰面讓他得到慰藉。

魁登斯慢慢走進教堂，靜靜關上雙開門。

卡斯提蒂正在廚房擦乾碗盤。

瑪莉盧坐在半明半暗的階梯上。魁登斯感覺到她的存在，一時停頓腳步，面露驚恐。

魁登斯 　魁登斯——你上哪去了？

魁登斯 　我……去找明天集會的地點，三十二街的轉角可以——

瑪莉盧 　魁登斯繞到樓梯底部，看到瑪莉盧臉上的嚴厲神情，靜默下來。

對不起，媽，我沒意識到這麼晚了。

魁登斯不假思索，解下了皮帶。瑪莉盧站起來伸出手，接過皮帶。她默默地轉身走上樓梯，魁登斯順服地跟了過去。

莫蒂絲提走到樓梯底部，看著他們離開，一臉害怕又難過。

怪獸與牠們的產地

第49場

外景：中央公園——晚上

中央公園中間有個冰凍大湖，孩子們在上頭溜冰。有個男孩跌了一跤，一個女孩過來扶他起身，兩人牽起了手。

他們正準備站起來時，冰下出現一道光，低沉的隆隆聲迴盪不已。孩子們瞠目結舌，有個發光的怪獸自冰下滑過，消失在遠處。

第50場

外景：鑽石區──晚上

紐特和雅各沿著另一條冷清街道走向中央公園。他們四周的商店放滿昂貴的飾品、鑽石、寶石。紐特提著他的皮箱，掃視陰影，看看有無微小的動靜。

紐特　晚餐的時候我在觀察你。

雅各　嗯。

紐特　大家都喜歡你，對吧？科沃斯基先生。

雅各　（驚愕）噢──這個嘛，我──我確定大家也喜歡你吧──嗯？

紐特　（不怎麼在意）沒有，並沒有，我會惹人心煩。

雅各　（不確定該怎麼回答）啊。

紐特似乎對雅各深感好奇。

雅各　我主要負責訓練龍，烏克蘭鐵腹龍——在東部戰線那裡。

紐特　我當然打過仗，大家都打過仗啊——你沒有嗎？

雅各　什麼，你打過仗？

紐特　呃——我沒有擔保品。看來我從軍太久了——我也不確定。

雅各　所以你申請到貸款了嗎？

紐特　雅各往右邊走，紐特跟了過去。

雅各　我也不喜歡，所以我才想做糕點，糕點可以讓人開心。往這邊走。

紐特　不喜歡。

雅各　你喜歡罐頭食物嗎？

紐特　應紐特的表情）那裡的每個人都生不如死，那裡會榨乾你的生命力。（回

雅各　啊，這個嘛，呃——因為我在罐頭工廠上班時，簡直生不如死。（回

紐特　你為什麼決定要當烘焙師？

紐特驟然停住腳步，他注意到一輛車子的引擎蓋上有個閃亮的小耳環，他的視線往下遊走：鑽石散落在人行道上，一路通往一家鑽石商店的櫥窗。

紐特偷偷摸摸跟著痕跡走，悄悄路過商店櫥窗。有東西攫住他的視線，他突然暫停動作，然後慢慢踮著腳尖倒退走。

玻璃獸正站在一家店面的櫥窗裡。為了隱去形跡，牠裝成珠寶展示架，小小的手臂往外伸出，上頭蓋滿了鑽石。

紐特難以置信地盯著玻璃獸，玻璃獸察覺到紐特的目光，緩緩轉身。人獸四目交接。

一拍之後。

紐特

玻璃獸忽地離開，快步往店裡鑽，逃離紐特身邊。紐特快速抽出他的魔杖。

玻璃崩。

櫥窗玻璃全數碎裂，紐特跳了進去，撈找抽屜和櫥櫃，急著找到那隻怪獸。雅各視線掃過整條街道，難以置信地看著紐特，就不知情的人看來，他就是在鑽石商店裡打劫。

玻璃獸現身，匆忙越過紐特的肩膀，想要往高處逃，免得被他逮住。紐特為了追玻璃獸而跳上桌面，但玻璃獸正攀在水晶吊燈上勉強保持平衡。

紐特伸出手，絆了一跤，他和玻璃獸現在都掛在吊燈上，吊燈瘋狂地繞圈搖晃。

雅各緊張兮兮，張望街道，察看有沒有其他人聽到店裡傳來的騷動。

最後吊燈掉到地上，砸個粉碎。玻璃獸立刻又往上爬，手腳並用越過裝滿飾品的盒子，紐特窮追不捨。

紐特皮箱的一個釦鎖彈開，裡面傳出一聲咆哮。雅各害怕地望向皮箱。

玻璃獸和紐特繼續追逐，最後爬上了支撐不了他們重量的飾品盒。他們兩個站在盒子上，盒子倒向其中一面櫥窗，貼靠在上頭，紐特和玻璃獸靜定不動……

雅各呼吸沉重，慢慢往前移動，要關上皮箱的栓鎖。

突然窗戶裂了個縫，紐特眼睜睜看著裂縫在玻璃片上蔓延，然後整片窗戶炸了開來，碎片撒得人行道都是──紐特和玻璃獸重重摔在地面上。

紐特

玻璃獸不動片刻，然後沿街快跑離開。紐特迅速振作起來，拔出魔杖。

速速前！

玻璃獸以慢動作穿過空中，往後朝紐特飛來。玻璃獸飛行的時候，轉頭看著最燦爛的櫥窗擺飾，瞪大雙眼。牠飛向紐特和雅各時，珠寶從牠的囊袋紛紛掉落，紐特和雅各縮頭低身，奔向那隻怪獸。

紐特

玻璃獸路過街燈燈杆時，伸出一隻手臂，繞著杆子打轉，然後繼續往前飛，脫離了紐特為牠設定的軌道，朝著那面燦爛的櫥窗而去。紐特朝著那扇窗下咒，將它變成黏答答的果凍，最後終於困住了玻璃獸。

（對玻璃獸說）可以了嗎？你開心了吧？

紐特現在渾身披滿飾品，將玻璃獸從窗戶上拉出來。

紐特　我們聽到背景傳來警笛聲。

警車衝過街道而來。

一隻到手，還有兩隻。

紐特再次忙著將玻璃獸囊袋裡的鑽石都搖出來。

警車抵達，警員跑出來，用槍指著紐特和雅各。雅各身上也掛滿了珠

雅各　寶，舉起雙手表示投降。

他們往那邊走了，警官……

警察一號　手舉高！

玻璃獸被塞進紐特的大衣裡，探出小鼻子，發出細細的尖叫。

警察二號　那是什麼**鬼東西**？

雅各突然往左看，滿臉驚懼。

雅各　（幾乎無法說話）獅子……

紐特也一臉困惑……有隻獅子正悄悄走向他們。

一拍之後，警察同時將視線和槍口轉向街道另一端。

紐特　（平靜）你知道嗎？紐約比我預期的有趣多了。

警察還來不及回頭，紐特就抓住雅各，他們一起消了影。

第51場

外景：中央公園──晚上

紐特和雅各快步穿過霜雪滿地的公園。

他們越過一座橋的時候，有隻倉皇逃命的鴕鳥衝過他們身邊，險些撞倒他們。

遠處傳來轟隆隆的響聲。

第52場

紐特從口袋裡拉出頭部護具，遞給雅各。

紐特　因為你的腦袋可能會受到重擊而碎裂。

雅各　為什麼——我為什麼要戴這種東西？

紐特　戴上去吧。

紐特繼續往前跑。雅各驚恐萬分，他戴上頭盔，追趕在紐特後面。

外景：金坦家——晚上

蒂娜和奎妮探出臥房窗戶，朝著黑夜伸長脖子。又一聲低沉的吼叫響徹冬夜。鄰人也打開窗戶，睡眼惺忪地望向城市。

第53場

內景：金坦家——晚上

蒂娜和奎妮衝進雅各和紐特理應入睡的臥房，兩個男人杳無蹤跡。蒂娜

氣沖沖地走去著裝，奎妮一臉難過。

奎妮

可是我們都替他們泡了熱可可……

第54場

外景：中央公園動物園——晚上

紐特和雅各跑到現在半空的動物園，動物園外牆有幾個地方被摧毀了。一大堆瓦礫積在入口。

又一聲低沉的吼叫迴盪在磚造建物四周。紐特拿出身體護甲。

紐特　好，你把這個，呃，穿上去吧。

紐特站在雅各後方，替他繫牢胸甲。

雅各　好。

紐特　現在你絕對沒什麼好擔心的了。

雅各　告訴我——你叫別人不要擔心的時候，有人相信過你嗎？

紐特　我的哲學是，擔心只會讓你受苦兩次。

雅各嘗試理解紐特的「智慧」。

紐特拿起他的皮箱，雅各跟著他走，蹣跚走過殘瓦碎礫。

他們站在動物園入口，裡面傳來響亮的噴氣聲。

她在發情，她需要交配。

鏡頭對著爆角怪——一隻像犀牛的大型圓胖怪獸，巨大的角從額頭突出來。雌爆角怪蹭著一隻驚恐的雄河馬的圍欄，牠的身型有這頭河馬的

紐特

五倍大。

紐特拿出一小瓶液體──用牙齒扯出塞子，吐到一旁，然後將一點液體沾上兩邊手腕。液體的氣味很刺鼻，雅各看著他。

爆角怪麝香──可以把她迷得團團轉。

紐特將開著的罐子遞給雅各，然後走進動物園。

時間跳切：

紐特將皮箱放在爆角怪附近的地上，然後引誘似的緩緩打開皮箱。

他開始表演「交配儀式」──一連串的咕噥、扭動、滾動、呻吟──為了招來爆角怪的注意。

紐特

爆角怪終於從那隻河馬身邊轉開——對紐特起了興趣。他們面對彼此，繞著圈圈，身體以詭異的方式上下起伏。爆角怪的舉止就像幼犬，頭上的角發出橘色的光。

紐特在地面上滾動——爆角怪依樣畫葫蘆，越來越靠近敞開的皮箱。

乖女孩——來呀——進箱子裡……

雅各嗅了嗅爆角怪的麝香。他這麼做的時候，一條魚飛過空中，讓他驚得晃動一下，結果灑出了麝香。

風向改變，樹木沙沙作響，爆角怪深吸一口氣——牠可以聞到新鮮的、更強烈的香氣從雅各那裡傳來。

雅各四下張望，坐在他後面的海豹一臉心虛，然後狡猾地逃之夭夭。

紐特

雅各轉回來的時候，看到爆角怪現在站著，直直盯著他。

鏡頭對著紐特和雅各，他們領悟到即將發生什麼事。

回到場景：

爆角怪朝著氣味的源頭暴衝，瘋狂地吼叫著。雅各哀號，朝著反方向盡可能用最快速度逃走。爆角怪追了過去——他們衝過了殘瓦碎礫和冰凍湖泊，又衝過了覆滿落雪花的公園。

紐特抽出魔杖——

復復——

他還沒施完咒，手裡的魔杖就被一隻狒狒抽走。狒狒緊抓著戰利品，連忙跑開。

紐特 梅林的鬍子啊[6]！

鏡頭對著雅各，他正笨重地往前快跑，爆角怪緊追在後。

鏡頭對著紐特，他和好奇的狒狒面對面，狒狒正在細看他的魔杖。

紐特從樹枝上折下一小段細枝，伸出去，試圖說服狒狒跟他交換。

紐特 它們是一模一樣……是一模一樣的東西。

回到雅各：

雅各試圖爬樹，最後卻倒掛在枝椏上，岌岌可危。

6. 原文「Merlin's Beard」是巫師使用的感嘆詞，表達驚訝等情緒，意思跟「天啊」類似。

157

怪獸與牠們的產地

雅各　（吼叫、驚恐）紐特！

我們看到爆角怪在他下方，平躺在地，雙腿在空中扭動，傳達引誘的訊息。

紐特　**鏡頭回到**紐特——狒狒搖了搖紐特的魔杖。

不、不、不要！

紐特一臉擔憂——**砰**——魔杖「走火」，咒語將狒狒撞得往後一倒，魔杖飛回了紐特那裡。

紐特　真是抱歉——

鏡頭對著雅各——爆角怪現在站起來，衝向那棵樹，頭角深深扎進樹

幹。樹木冒出發光液體形成的泡泡，然後炸開，重重倒在地上。

雅各從樹上被拋出去，滾下了積雪的陡峭山坡，掉進下方的冰凍湖泊。

怪距離雅各才幾英尺時，皮箱吞噬了牠。

爆角怪在他後頭狂追，撞上了湖面的冰，然後在上頭打滑。他開著皮箱，敏捷地滑行——當爆角

下了山坡，也撞上了湖面的冰。紐特高速衝

幹得好，科沃斯基先生！

雅各向他伸出手。

叫我雅各吧。

兩人握了握手。

159

怪獸與牠們的產地

紐特　第三人稱視角：有人看著紐特將雅各拉起來，兩人盡可能以最快速度又溜又滑，越過了冰凍的湖泊。

紐特　好了，兩隻到手，還有一隻。

紐特　**鏡頭停駐**在蒂娜身上，她躲在他們上方的橋上往下窺看。

（畫外音，對雅各說）進來吧。

我們看到皮箱放在橋下無人看顧。

蒂娜迅速繞過轉角現身，匆匆坐在皮箱上。她將釦鎖關起來，一臉震驚，但意志堅決。

主持人　（旁白）各位先生、各位女士⋯⋯

第55場

內景：市政廳——晚上

一個裝飾繁複的大廳，掛滿了愛國徽章。幾百位穿著光鮮亮麗的人圍著圓桌而坐，望向遠端的舞台。舞台上方掛著蕭參議員的大型海報，印著「美國的未來」這個口號。

主持人站在麥克風後面。

主持人

⋯⋯現在，今晚的主講者不需要我多做介紹。有人說他是未來的總統人選——如果你不相信我——只要讀讀他老爸的報紙就知道——

 怪獸與牠們的產地

群眾傳來有默契的笑聲。我們看到老蕭和藍登同坐一桌，四周圍繞著紐約的社會精英。

主持人

——各位先生、各位女士，請歡迎紐約參議員，亨利‧蕭！

響起如雷掌聲。蕭參議員步伐蹦蹦跳跳往前走，欣然接受歡呼，用手指著群眾裡的熟人，眨眨眼，然後登上階梯。

第56場

外景：陰暗街道——晚上

第57場

外景：市政廳附近的街道——晚上

蒂娜抓緊皮箱，快步向前。街道燈光開始在她四周熄滅，她停下腳步，感覺有東西在黑暗中經過——她轉身，害怕地凝望。

有隻東西快速穿越街道，體型大過人類，動作也快過人類，發出怪異吃力的呼吸和吼叫——那並非人類，更像野獸。

第58場

內景：市政廳——晚上

蕭參議員 ……我們確實有了一些進展，可是安於現狀不會有收穫，酒館已經被全面掃蕩……

大廳後方的管風琴發出了令人發毛的奇怪聲音。大家轉頭去看，參議員一時停頓。

蕭參議員

……現在輪到撞球館，還有私人招待所……

奇怪的噪音越變越大。

賓客再次轉頭去看。參議員似乎很焦慮，大家低聲喃喃。

突然間，管風琴下方有東西炸了開來。某種雖然肉眼看不見，但巨大兇暴的東西，正飛竄過大廳——桌子飛起、人被拋開、燈光砸毀、眾人驚叫，那個東西朝著舞台一路鑿出了一條路。

蕭參議員被往後一拋，背抵自己的海報，然後被舉得老高，懸在半空片刻之後，被猛力往下砸——最後斷了氣。

那個「怪獸」撕扯他的海報——瘋狂地劈砍，呼吸聲刺耳嘈雜——然後從它所來之處湧了回去。

藍登

女巫！

鏡頭對著藍登，他現在站起來，微帶醉意、神情堅決，也許可說是得意。

鏡頭對著蕭參議員的屍體，他的臉龐皮開肉綻。老蕭傷心欲絕地蹲在兒子身邊。

的身軀走去。

群眾發出痛苦恐慌的聲音，老蕭掙扎著穿過斷瓦殘礫，往兒子殘破流血

第59場

內景：
魔國會大廳——晚上

我們聚焦在顯示魔法暴露風險等級的巨型刻度盤上，指針從「嚴重」移向「危急」。

蒂娜手提皮箱，奔上大廳階梯，路過男女巫師，他們各聚成群、緊張地竊竊私語。

海因里希・埃伯斯塔　（旁白）我們的美國友人竟然任人破壞保密法令⋯⋯

第60場

內景：五角星辦公室——晚上

這個宏偉大廳的設計就像是舊國會的議事廳，每張椅子都坐著來自世界各地的巫師。由皮奎里女士坐鎮指揮，葛雷夫在她身旁。

瑞士代表正在發言。

海因里希・埃伯斯塔 　……讓大家承受曝光的風險。

皮奎里女士 　我不想聽讓蓋勒・葛林戴華德溜出掌心的人說教——

全像投影飄過房間高處，顯示蕭參議員斷氣扭曲的身體，散放著微光。

蒂娜 　蒂娜快步趕進議事廳時，所有人都轉過頭去。

主席女士，抱歉打擾，可是事關緊要——

一陣尷尬的靜默。蒂娜在大理石地板中央戛然打住腳步，然後才意識到自己闖進了什麼。代表團全部盯著她。

皮奎里女士 　妳這樣闖進來，最好有充分的理由，金坦小姐。

蒂娜 　是的——我有。（往前跨步，對她說）主席女士，昨天有個巫師帶著皮箱進入紐約。這個皮箱裡都是魔法怪獸——而且遺憾的是，有些怪獸逃脫了。

皮奎里女士　他昨天就到了？有個未登記的巫師縱放魔法怪獸在紐約到處亂竄，妳二十四個小時前就已經知道，卻等到有個人被殺，才覺得應該通知我們？

蒂娜　誰被殺了？

皮奎里女士　那個男人在哪？

蒂娜將皮箱平放在地，用力敲敲上蓋。一兩秒之後，箱子開了個縫。首先現身的是紐特，再來是雅各，一臉窘迫和緊張。

英國代表　斯卡曼德？

紐特　（關起皮箱）噢——呃——哈囉，部長。

莫莫盧・沃特森　西瑟・斯卡曼德？那個戰爭英雄？

英國代表　不，這是他的小弟。以梅林之名，你來紐約做什麼？

紐特　我是來買阿帕盧薩胖胖球的，先生。

英國代表　（起疑）好。你真正的目的到底是什麼？

皮奎里女士　（向蒂娜問起雅各）金坦——那這位是誰？

171

怪獸與牠們的產地

蒂娜：這位是雅各·科沃斯基，主席女士。他是莫魔，被斯卡曼德先生的一隻怪獸咬傷。

部長們：魔國會員工和所有的顯赫人士都怒不可遏。

（耳語）莫魔？記憶咒施了嗎？

紐特專心看著蕭參議員的屍體在議事廳裡四處飄浮的影像。

紐特：梅林的鬍子啊！

周雅女士：你知道是你哪隻怪獸下的手嗎？斯卡曼德先生？

紐特：這不是魔法怪獸做的……別裝了，你們一定知道這是什麼，看看那些傷痕……

鏡頭對著蕭參議員的臉龐。

鏡頭對著紐特身上。

紐特　　　　　是闇黑怨靈做的。

眾人驚愕，低語和驚呼此起彼落。葛雷夫一臉警覺。

皮奎里女士　　你這樣說也太離譜了，斯卡曼德先生，美國境內沒有闇黑怨靈。扣押那口皮箱，葛雷夫！

葛雷夫召喚那個皮箱，皮箱落在他身旁。紐特抽出魔杖。

皮奎里女士　　逮捕他們！

紐特　　　　　（對葛雷夫說）不⋯⋯把皮箱——！

一陣炫目的咒語爆出，擊中了紐特、蒂娜和雅各，三人被迫跪了下來。紐特的魔杖飛出他的手，被葛雷夫抓住。

葛雷夫站起身，提起那個皮箱。

紐特　（被魔法箝制）不——不——別傷害那些怪獸——拜託，你們不瞭解——裡面的怪獸一點都不危險，一點都不！

皮奎里女士　我們會自行判斷！（對站在他們背後的正氣師說）把他們押去牢房！

紐特　（鏡頭對著葛雷夫，他看著蒂娜，蒂娜、紐特和雅各被拖走。

（絕望大叫）不要傷害那些怪獸——裡面沒有任何危險的怪獸。請不要傷害我的怪獸——牠們一點都不危險……拜託，牠們並不危險！

第61場

內景：魔國會牢房——白天

紐特、蒂娜和雅各坐著，紐特雙手抱頭，因為他的怪獸被帶走而身陷絕望。蒂娜泫然欲泣，打破了沉默。

蒂娜　　關於你的那些怪獸，很抱歉，斯卡曼德先生。真的很抱歉。

紐特依然沉默不語。

雅各　　（輕聲對蒂娜說）誰可以跟我說一下，那個闇黑什麼什麼的，到底是什麼東西？拜託？

蒂娜　　（也輕聲說）已經消失好幾個世紀了——

怪獸與牠們的產地

紐特　　三個月前我在蘇丹遇到一個。它們還存在，以前甚至有更多。在巫師隱姓埋名以前，在我們還被麻瓜追殺的時候，年輕的男巫和女巫有時會壓抑自己的魔法，免得遭到迫害。他們不是學習怎麼駕馭或控制自己的力量，反而發展出所謂的闇黑怨靈。

蒂娜　　（回應雅各的困惑）那是一種不穩定、無法控制的黑暗力量，會爆發出來──發動攻擊……然後消失不見……

我們可以看到她說話時，臉上露出恍然大悟的神情。關於在紐約發動攻擊的真兇，就她所知的，闇黑怨靈確實符合。

蒂娜　　（對紐特說）闇黑怨主存活不了太久，對吧？

紐特　　就歷史記載來說，從來沒有闇黑怨主活過十歲。我在非洲遇到的那位是八歲──她死的時候八歲。

雅各　　你們的意思是──蕭參議員是被──一個**小孩**殺死的？

紐特用表情說「對」。

第62場

內景：
賽倫復興會教會，大廳——白天——
蒙太奇

莫蒂絲提朝長桌走去，不少孤兒坐在那裡狼
吞虎嚥吃著飯。

莫蒂絲提　　（繼續唸唱）

　　……我的媽媽，你的媽媽，
　　騎掃帚的女巫；
　　我的媽媽，你的媽媽，
　　女巫從來不哭；
　　我的媽媽，你的媽媽，

女巫化成白骨！

莫蒂絲提將孩子們放在桌上的幾張傳單收攏起來。

莫蒂絲提

時間跳接：

三號女巫……
二號女巫，用絞繩吊死！
一號女巫，在河裡淹死！

卡斯提蒂

孩子飯後帶著傳單離開飯桌，朝門口走去。

（對著他們的背影呼喚）好好把傳單發出去！如果你們亂丟，我會發現的。如果看到什麼可疑的事情，要通知我。

特寫魁登斯──他正在洗碗，可是密切盯著孩子們。

莫蒂絲提跟著最後一個孩子走出教堂。

第63場

外景：賽倫復興會教會外的街道──白天

莫蒂絲提站在繁忙的街道中央。她將傳單高高拋入空中，歡喜地看著它們落在自己四周。

第64場

內景：魔國會牢房／走道——白天

兩個穿著白袍的行刑人帶著上銬的紐特和蒂娜離開牢房，前往陰暗的地下室。

紐特回頭往後望。

紐特

（轉頭）很高興認識你，雅各，希望你總有一天開得成烘焙坊。

怪獸與牠們的產地

第65場

內景：審訊室——白天

鏡頭對著被拋下的雅各，他害怕地緊抓牢房的欄杆，對著紐特的背影淒涼地揮揮手。

一個空蕩蕩的小房間，黑牆壁，無窗。

葛雷夫跟紐特面對面坐在審訊桌邊，有份檔案攤開在面前。紐特瞇眼往

前望，一道亮光照進他的眼睛。

蒂娜 蒂娜站在後面，被兩個行刑員包夾。

葛雷夫 你是個有趣的人，斯卡曼德先生。

（往前跨步）葛雷夫先生──

葛雷夫用一根手指抵在唇前，示意蒂娜保持安靜。這個手勢帶有貶意，但也充滿權威。蒂娜俯首帖耳──順從地往後退進暗影裡。

葛雷夫細讀桌上的檔案。

葛雷夫 你危及人類性命，被霍格華茲退學，因為──

紐特 那是一場意外！

葛雷夫 ──持有一頭怪獸，可是你有個老師卻強烈反對校方讓你退學。好了，阿不思．鄧不利多為什麼這麼賞識你？

紐特：我真的不清楚。

葛雷夫：所以縱放一批危險怪獸在本市四處亂竄，只是另一場意外，是嗎？

紐特：我何必故意做這種事呢？

葛雷夫：為了讓巫師同類曝光，在魔法和非魔法世界挑起戰爭。

紐特：你的意思是，為了更長遠的利益而大舉殺戮？

葛雷夫：對，沒錯。

紐特：我不是葛林戴華德的狂熱信徒，葛雷夫先生。

葛雷夫：紐特表情上的細微改變告訴我們，他稍微占了上風。葛雷夫看起來更兇狠了。

那麼這個，我好奇你又要怎麼解釋，斯卡曼德先生？

葛雷夫的手慢慢一擺，將闇黑怨靈從紐特的皮箱裡抓了出來，放到了審訊桌上——它搏動迴旋、嘶嘶作響。

特寫蒂娜，她難以置信地看著。

葛雷夫看得入迷不已，朝闇黑怨靈伸出手。因為他的突然接近，闇黑怨靈迴旋得更快，汩汩冒泡，往後縮起。

紐特直覺地轉向蒂娜，不知何故，但他想說服的是蒂娜。

紐特

這是闇黑怨靈——（回應她的表情），但不是妳想的那樣。我為了拯救那個蘇丹女孩，把闇黑怨靈從她身上分離出來——我想帶它回家做研究——（回應蒂娜的震驚）可是它沒辦法在箱子外面存活，它傷害不了任何人的，蒂娜！

葛雷夫

所以沒有宿主，它就沒有用了？

紐特

「沒有用」？「沒有用」？那個魔法力量會寄生在孩童身上，然後害死宿主。你到底要拿它來做什麼？

紐特內心怒氣沸騰，瞪著葛雷夫。蒂娜因為這個氣氛，也望向葛雷

夫——她的臉上寫滿憂慮和驚恐。

葛雷夫站起來，不理會那些質問，將過錯丟回去給紐特。

葛雷夫：你誰也騙不了的，斯卡曼德先生。你把這個闇黑怨靈帶來紐約市，目的就是帶來破壞，打破保密法令，揭露魔法世界——你知道它傷不了任何人，你明明知道！——所以，你的罪行是背叛巫師同類，必須處以死刑。而金坦小姐從旁支援並教唆——

紐特：不，她根本沒有做那些——

葛雷夫：——她同樣判處死刑。

紐特：

兩位行刑員往前跨步。他們態度平靜，充滿威脅地用自己的魔杖尖端抵住紐特和蒂娜的脖子。

蒂娜被震驚與恐懼淹沒了，幾乎無法言語。

葛雷夫　（對行刑員說）立刻行刑，我會親自通報皮奎里主席。

紐特　蒂娜。

葛雷夫　葛雷夫再次用手指抵住嘴唇。

嘘嘘嘘嘘。（對行刑員揮手）麻煩了。

第66場

內景：破舊的地下會議室──白天

第67場

內景：通往死囚牢房的走道——白天

奎妮用托盤端著咖啡和馬克杯，走向會議室。

頓時，她僵住不動、瞪大眼睛，臉上閃過恐懼。托盤從她手中掉落——杯子砸碎在地上。

魔國會的各類低階職員轉身盯著她看。奎妮一臉驚愕地回望，然後拔腿衝過走廊。

黑色金屬長廊通往純白牢房，裡面有把椅子以魔法懸在方形池子上方，池裡的魔水泛著漣漪。

紐特和蒂娜被行刑員押著走進房間，有個警衛站在門口。

行刑員一號　不會痛的。

蒂娜　（對行刑員一號說）別這樣——柏娜黛德——拜託——

蒂娜被帶到池子邊緣，她恐慌起來，呼吸沉重凌亂。

面帶微笑的行刑員一號舉起魔杖，小心地將蒂娜的快樂回憶從她的腦袋抽取出來。蒂娜立刻平靜下來——她的表情現在一片空洞，超脫了凡間。

怪獸與牠們的產地

行刑員一號將那些回憶拋進魔水裡，魔水起了波浪，因為蒂娜人生的場景而活躍起來。

幼年蒂娜因為母親的呼喚仰頭微笑。

蒂娜的母親　（口白）蒂娜……蒂娜……來吧，小可愛——該上床睡覺囉。準備好了嗎？

蒂娜　媽媽……

蒂娜的母親出現在水池裡，表情慈愛又溫暖。真正的蒂娜面帶笑容，往下俯看。

行刑員一號　很不錯吧？妳想進去吧？嗯？

蒂娜空洞地點點頭。

第68場

內景：魔國會大廳——白天

奎妮站在擁擠的大廳裡，電梯門響起聲音。

鏡頭對著電梯門，一打開來就是雅各，由除憶師山姆護送。

奎妮快步趨向他們，表情堅決。

奎妮

　　嘿，山姆！

山姆　　嘿，奎妮。

奎妮　　樓下有人找你，我來給這傢伙下記憶咒。

山姆　　妳不符合資格。

　　　　奎妮一臉陰沉，讀了他的心。

奎妮　　嘿，山姆——希西莉知道你一直在跟露比約會嗎？

　　　　鏡頭對著露比，一個魔國會的女巫，正站在他們前方，對著山姆微笑。

　　　　鏡頭對著奎妮和山姆——山姆一臉緊張。

山姆　　（驚駭）妳怎麼——？

奎妮　　把這傢伙交給我施記憶咒，我就永遠都不會跟希西莉說。

　　　　山姆驚愕不已，往後退開。奎妮抓住雅各的手臂，押著他越過深廣寬闊

192

Fantastic Beasts and Where to Find Them

的大廳。

（她讀了蒂娜的心）雅各，

雅各　妳在幹嘛？

奎妮　噓噓噓！小蒂有麻煩了，我在努力聽──

雅各　紐特的皮箱在哪？

奎妮　我想被那個什麼葛雷夫拿走了──

雅各　好，來吧──

奎妮　什麼？妳不是要對我下記憶咒嗎？

雅各　當然不了──你現在是自己人了！

奎妮催促他走向主要階梯。

第69場

內景：死囚牢房——白天

蒂娜坐在行刑椅裡，她往下凝望，她的家人、父母、年幼奎妮的快樂影像在下面旋轉不停。

回憶：

我們進入水池，追隨蒂娜的其中一個回憶：蒂娜走進賽倫復興會教會之後登上階梯，找到了瑪莉盧。瑪莉盧正抓著皮帶，聳立在魁登斯上方——魁登斯一臉恐懼。蒂娜在氣憤之下，施了咒語，擊中瑪莉盧。

蒂娜上前安慰魁登斯。

蒂娜

沒事了。

第70場

內景：通往葛雷夫辦公室的走廊——白天

鏡頭對著葛雷夫辦公室的門。

鏡頭回到真正的蒂娜，依然望進水池，露出惆悵的笑容。

鏡頭對著紐特，他迅速往下瞥了自己的手臂一眼——皮奇正安靜靈巧地朝著扣住紐特雙手的手銬爬去。

奎妮　（畫外音）阿咯哈呣啦。

奎妮　我們看到奎妮和雅各彆扭地站在葛雷夫辦公室外頭，奎妮氣急敗壞想打開那扇門。

門還是鎖著。

門開開……

奎妮　（氣餒）啊，他一定是用了高階的咒語來鎖住辦公室的門。

第71場

內景：死囚牢房——白天

我們看回皮奇，牠解開了制住紐特雙手的鐐銬，然後迅速攀上行刑員二號的外套。

行刑員二號 （對紐特說）好了，我們來抽取你腦袋裡的快樂回憶——

行刑員二號朝著紐特的額頭舉起魔杖。紐特抓住機會——他往後閃開，露出他身後的惡閃鴉，然後將惡閃鴉往前拋向水池，接著迅速轉身，一拳讓守衛昏厥倒地。

惡閃鴉現在膨脹成狀似蝴蝶的巨型爬蟲，拍著骷髏翅膀，模樣駭人卻美得詭異，不斷繞著水池持續飛行。

怪獸與牠們的產地

瑪莉盧

皮奇攀上行刑員二號的手臂，咬了下去，讓她吃了一驚，一時分了神。紐特趁機抓住她的手臂，用她的魔杖重新瞄準目標。魔杖發射的咒語擊中行刑員一號，她倒落在地，魔杖落入水池。魔杖掉進去的時候，魔水升起黏稠的烏黑泡泡，立刻吞噬了那根魔杖。

作為回應，蒂娜的回憶從好的變成了壞的⋯我們看到瑪莉盧盛氣凌人指著蒂娜。

女巫！

蒂娜依然為了水池陶醉，但表情越來越恐懼。她的椅子朝著液體越降越低。

惡閃鴉滑過房間，將行刑員二號撞倒在地。

第72場

內景：通往葛雷夫辦公室的走道——白天

雅各匆匆張望一下，然後朝門重重一踢，破門而入。雅各負責把風，奎妮跑進去抓起紐特的皮箱和蒂娜的魔杖。

第73場

內景：死囚牢房——白天

蒂娜頓時從白日夢中醒來，放聲尖叫。

蒂娜　　斯卡曼德先生！

液體現在已經成了汩汩冒泡的致命烏黑魔藥，它往上升起，包圍椅子上的蒂娜。蒂娜起身想逃開，匆忙間險些跌落，她急著想找回平衡。

紐特　　不要慌！

蒂娜　　不然你建議我怎麼做？

紐特發出奇怪的咂嘴聲，下令惡閃鴉再次繞著水池飛行。

紐特　　跳……

蒂娜看著那隻惡閃鴉——一臉害怕、難以置信。

紐特　　跳到他身上。

蒂娜　　你瘋了嗎？

紐特站在水池邊緣，看著惡閃鴉在蒂娜四周盤旋。

紐特　　蒂娜，聽我說，我會接住妳的，蒂娜！

兩人眼神熾烈交會，紐特試圖安撫……

魔液現在形成浪濤，湧升到與蒂娜一般高——她就快看不見紐特了。

紐特 （態度堅持但非常平靜）我會接住妳的，沒問題的，蒂娜⋯⋯

紐特突然叫喊出聲。

紐特 跳！

就在惡閃鴉經過的時候，蒂娜躍入兩道浪濤之間，她降落在惡閃鴉背上，距離盤旋的魔液只有幾吋。然後快速往前跳了幾步，直直進入了紐特敞開的手臂。

紐特和蒂娜凝視對方短短一瞬，然後紐特舉起手，召回惡閃鴉，惡閃鴉再次收折成了繭狀物。

紐特抓起蒂娜的手，往出口奔去。

紐特 來吧！

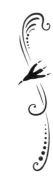

第74場

內景：死囚牢房走廊——白天

奎妮和雅各目的明確，沿著走道大步前行。

警鈴在遠處響起——其他巫師朝著反方向匆匆路過他們身邊。

怪獸與牠們的產地

第75場

內景：魔國會大廳 —— 幾分鐘過後 —— 白天

警報響徹大廳。

眾人陷入困惑 —— 有些人聚集成群，緊張地閒談；有些人則快步奔走，急迫焦慮。

正氣師團隊衝過大廳，直直奔往通向地下室的樓梯。

第 76 場

內景：死囚牢房走廊／地下室走廊——白天

紐特和蒂娜手牽手，衝過了地下室走廊，突然碰上那群正氣師。他們轉身閃到柱子後面，及時躲過了射來的詛咒和咒語。

紐特再次派出惡閃鴉，牠在上頭盤旋，在柱子之間飛進飛出，擋住詛咒，並將正氣師們撞倒在地。

鏡頭對著惡閃鴉，牠用自己的長喙探進一個正氣師的耳朵。

紐特

（發出嘖嘖聲）**別動他的腦袋**，快走！快走！

蒂娜和紐特跑上樓梯，惡閃鴉滑行跟在他們身後，一邊擋住飛來的詛咒。

蒂娜　那是什麼東西？

紐特　惡閃鴉。

蒂娜　唔，我愛死了！

鏡頭對著奎妮和雅各，他們敏捷地穿過地下室。紐特和蒂娜衝過轉角，差點跟他們撞成一團。四個人面面相覷，滿臉恐慌。

最後奎妮指指皮箱。

奎妮　快進去！

第77場

內景：通往牢房的階梯——幾分鐘之後——白天

葛雷夫慌忙地趕下樓梯，臉上頭一次露出驚慌神情。

第78場

內景：魔國會大廳——幾分鐘之後——白天

亞柏奈西　　奎妮動作飛快地越過大廳樓層，拚命想遮掩自己的匆忙，但又很清楚非離開不可。心慌意亂的亞柏奈西從一群巫師當中現身。

奎妮！

亞柏奈西　　奎妮在階梯頂端打住動作，轉過身，定下心來。亞柏奈西朝她走來，一面調正領帶，想要顯得鎮定威嚴——奎妮顯然讓他緊張。

（笑容燦爛）妳要去哪裡？

奎妮裝出無辜的誘人神情，將皮箱藏到背後。

奎妮　　　　我……我身體不舒服，亞柏奈西先生。

她稍微咳了咳，瞪大了眼睛。

亞柏奈西　又不舒服了啊？好吧——妳手上拎著什麼？

一拍之後。

奎妮腦筋快轉，臉龐迅速綻放令人屏息的笑容。

奎妮　女性用品。

奎妮拿出皮箱，神情無辜，快步走上階梯，朝亞柏奈西而去。

奎妮　你想看嗎？我不介意喔。

亞柏奈西尷尬無比。

亞柏奈西　（用力嚥嚥口水）噢！天啊，不用！我——祝妳早日康復！

奎妮　（露出甜美笑容，伸手整整他的領帶）謝謝！

奎妮立刻轉身，匆匆走下樓梯，拋下亞柏奈西。亞柏奈西心跳飛快，目送她遠去。

第79場

外景：
紐約街道——近晚時分

高寬角度鏡頭拍攝紐約，掃過建築的屋頂之後，往下穿過街頭和巷道，經過奔馳的車輛和縱聲大笑的孩子。

我們停在賽倫復興會教會的巷道，魁登斯正在張貼海報，宣傳瑪莉盧的下一場集會。

葛雷夫現影在巷道裡。魁登斯猛吃一驚，往後退開，但葛雷夫朝他直直走來，語氣和舉止急迫激烈。

葛雷夫　魁登斯，找到那個孩子了嗎？

魁登斯　我沒辦法。

葛雷夫感到不耐煩，但佯裝平靜，他伸出手——突然露出關懷和深情的模樣。

葛雷夫　讓我看看。

魁登斯發出嗚咽，縮起身子，幾乎退得更開。葛雷夫溫柔地握住魁登斯的手，仔細查看——那隻手上滿是深深的傷口，紅腫疼痛，還在滲血。

葛雷夫　嘘嘘嘘嘘嘘。我的男孩，我們越快找到這孩子，你就越快能拋開過去的痛苦。

葛雷夫溫柔地，幾乎誘惑地用拇指拂過那些傷口，那些傷口立刻痊癒。

魁登斯怔怔看著。

怪獸與牠們的產地

葛雷夫似乎做了決定。他裝出誠摯可靠的表情，從口袋裡拿出了一條鍊子，上頭有死神聖物的印記。

葛雷夫　這個給你，魁登斯。我只把這東西交給少數我信賴的人——

葛雷夫湊得更近，將鍊子掛在魁登斯的脖子上，一面輕聲細語。

葛雷夫　非常少數。

葛雷夫將手貼在魁登斯的脖子兩側，將他拉近，輕聲說話，語氣親密。

葛雷夫　……可是你——你與眾不同。

魁登斯一臉沒把握，葛雷夫的舉動既令他緊張，同時也吸引著他。

葛雷夫將手貼在魁登斯胸口，蓋住鍊墜。

葛雷夫

好了，你找到那孩子的時候，碰碰這個印記，我就會知道，然後我就會趕到你的身邊。

葛雷夫往魁登斯靠得更近，臉距離男孩的脖子只有幾吋。那效果既誘人又帶威脅感，他輕聲說話。

你做到這點，就會得到巫師們的敬重。永永遠遠。

葛雷夫將魁登斯拉過來，給他一個擁抱，他一手搭在魁登斯的脖子上，看起來更像是控制而非深情。表面上的情感流露深深打動了魁登斯，他合上眼睛，稍微放鬆下來。

葛雷夫

葛雷夫輕撫著魁登斯的脖子，慢慢退開。魁登斯閉著眼睛，渴望人類的碰觸能持續下去。

葛雷夫

（柔聲）這孩子快死了，魁登斯。時間快不夠了。

葛雷夫突然回頭沿著巷子走遠，消了影。

第80場

外景：設有鴿舍的屋頂──黃昏

俯瞰整座城市的屋頂，屋頂中央有個小小木頭棚子，裡面有間鴿舍。

紐特踏上屋簷，站著眺望這座遼闊的城市。皮奇坐在他的肩膀上發出窸

窣聲。

奎妮　　雅各在木棚裡看著鴿舍，奎妮走了進來。

你祖父以前養鴿子？我祖父以前養貓頭鷹，我很愛餵牠們吃東西。

鏡頭對著紐特和蒂娜——蒂娜到屋簷上和紐特會合。

蒂娜　　葛雷夫一直咬定那些混亂是怪獸造成的。我們必須抓回你所有的怪獸，免得他繼續嫁禍給牠們。

紐特　　只剩一隻還找不到。我的幻影猿，道高。

蒂娜　　道高？

紐特　　有個小問題是⋯⋯呃，他是隱形的。

蒂娜　　對——大多時候⋯⋯他⋯⋯呃⋯⋯

紐特　　（荒謬到她忍不住漾起笑容）隱形的？

蒂娜　　那你要怎麼抓——

蒂娜　（開始微笑）比登天還難。

紐特　噢……

他們對著彼此微笑——兩人之間有種新的溫暖。紐特神態依然彆扭，但目光移不開微笑的蒂娜。

蒂娜緩緩走向紐特。

一拍之後。

蒂娜　納拉克！

紐特　（驚嚇）什麼？

蒂娜　（秘密、興奮）納拉克——我以前還是正氣師的時候，他是我的線民！

紐特　他以前兼職買賣魔法怪獸——

蒂娜　他該不會對追蹤怪獸下落有興趣吧？

紐特　只要能賣錢的東西，他都有興趣。

218

Fantastic Beasts and Where to Find Them

第81場

外景：
盲豬酒吧——晚上

蒂娜帶領一行人穿過髒亂破敗的後巷，巷子裡堆滿垃圾桶、木箱和廢物。她找到一段通往地下公寓的階梯，打打手勢要大家往下走。

樓梯前方似乎是死路。通道盡頭的門口用磚塊封起，被一張海報蓋住，海報上是個初踏進社交界的女子，身穿晚禮服，微笑故作矜持，盯著鏡子裡的自己。

蒂娜和奎妮站在這張海報前面，她們轉向對方，一起舉高魔杖。她們這麼做的同時，上班服搖身變成了令人驚豔的無袖連身派對短洋裝。蒂娜往上望向紐特，因為自己的新裝扮微微尷尬。奎妮盯著雅各，臉上露出大膽的笑容。

蒂娜往前走向那張海報，慢慢舉起手。她這麼做的時候，那個初入社交界的女子眼珠子便往上轉，盯著她的一舉一動。蒂娜緩緩地敲門四次。

紐特感覺有必要換裝，趕緊用魔法替自己變了個小小的領結。雅各眼巴巴看著，相當嫉妒。

栓鎖拉開，那個初入社交圈的女子臉上的彩妝眼睛迅速退開，露出守衛疑神疑鬼的視線。

第82場

內景：盲豬酒吧——晚上

天花板低矮、聲名狼藉的破舊地下酒吧，專門服務紐約魔法界裡窮困潦倒的人。紐約每個犯過罪的男女巫師都在這裡，通緝他們的海報張揚地掛在牆上。我們瞥見「**通緝蓋勒・葛林戴華德：在歐洲屠殺莫魔**」。

一位嫵媚動人的妖精爵士歌手在舞台上低聲輕唱，舞台上滿是妖精樂手。她的魔杖上飄出煙霧影像，顯示她所唱的歌詞。這裡的一切都陰暗骯髒又破敗，歡樂中潛藏著危險的氣氛。

爵士歌手

雅各

鳳凰哭出大大的珍珠淚，
因為惡龍抓走牠的女朋友；
旋舞針忘記旋轉，
因為甜心突然轉身就走；
獨角獸遺失牠的頭角，
鷹馬覺得悲涼寂寞，
因為牠們的愛人都離開了，
或者只是我這麼聽說──

雅各站在看似無人的酒吧，等人來服務。

在這裡我要怎麼點喝的？

裝著咖啡色液體的細瓶突然朝他滑來，他一把抓住，滿臉驚愕。

223

家庭小精靈的腦袋從吧台後面出現，牠往上瞥著他。

家庭小精靈　怎樣？你沒看過家庭小精靈嗎？

雅各　噢，沒，嗯，有，嗯，當然有……我最愛家庭小精靈了。

雅各盡量表現得若無其事，拔起瓶塞。

我舅舅就是個家庭小精靈。

家庭小精靈並未上當，牠將身體往上撐高，倚在吧台上盯著雅各。

奎妮走過來，點酒時垂頭喪氣。

六份忘憂水加一杯爆腦酒，麻煩了。

家庭小精靈猶豫不決，拖著腳步去調製她點的酒飲。雅各和奎妮面面相

覷，雅各伸手去拿一份忘憂水。

奎妮

所有的莫魔都像你這樣嗎？

（盡量嚴肅，幾乎散發魅力）不，像我這樣的只有我一個。

雅各持續跟奎妮的目光激烈交會，一口灌下了那份忘憂水。突然間他發出吵鬧高亢的咯咯笑，奎妮看到他驚訝的神情，甜美地呵呵笑。

雅各

鏡頭對著家庭小精靈，牠正在供應酒飲給一個巨人，巨人的大手讓接下的馬克杯顯得很小。

鏡頭對著獨坐一桌的紐特和蒂娜，一陣尷尬的沉默。紐特細看室內的人物，戴著兜帽、滿身傷疤的男女巫師在一場桌遊裡，用盧恩符文骰子在賭魔法物品。

蒂娜

（東張西望）這裡的人有一半被我逮捕過。

225

 怪獸與牠們的產地

紐特　　妳可以要我別管閒事……可是我在剛剛那個死亡魔藥裡看到了東西。我看到妳——擁抱——那個賽倫復興會的男生。

蒂娜　　他叫魁登斯，他的母親會對他施暴。她會對自己領養的所有孩子動粗，可是似乎最痛恨他。

紐特　　（恍然大悟）她就是妳攻擊的那個莫魔？

蒂娜　　我就是那樣被革職的。我在她那些狂熱追隨者的集會上，對她出手——結果他們都必須被除憶，當時鬧出了大醜聞。

　　　　奎妮從房間另一頭打打手勢。

奎妮　　（輕聲）就是他。

　　　　納拉克從地下酒吧深處現身，抽著雪茄，就矮妖來說，牠的裝扮可說是相當光鮮。牠的神態舉止有種狡詐圓滑的感覺，就像黑手黨老大。

　　　　牠邊走邊瞅著新面孔。

爵士歌手 （畫外音）

是的，愛情讓怪獸蠢蠢欲動，

危險的怪獸和溫和的怪獸所見略同，

凌亂了羽毛、毛皮和毛絨，

因為愛情讓我們全都發瘋。

納拉克坐在他們的桌尾，散發自信和危險的掌控感。家庭小精靈連忙端杯酒來給牠。

納拉克

所以——你就是那個皮箱裝滿怪獸的人，嗯？

紐特

消息傳得還真快。我希望你可以告訴我，有沒有人目擊逃脫的怪獸或足跡那類的東西。

納拉克

納拉克一口灌下酒飲，另一位家庭小精靈帶了份文件來給牠簽名。

有人重金懸賞你的人頭，斯卡曼德先生。我為什麼應該幫忙你，而不是

紐特　把你交出去領賞？

看來得給你一點好處囉？

家庭小精靈拿著簽好的文件，匆匆走開。

納拉克　嗯——想成是入場費好了。

紐特抽出幾個加隆[7]，順著桌面，朝納拉克滑去。納拉克的目光幾乎連

抬也不抬。

一拍之後。

納拉克　（無動於衷）啊——魔國會出的賞金不止這些。

紐特拉出一件美麗的金屬工具，放在桌上。

納拉克　　觀月儀？我有五個。

　　　　　紐特在外套口袋裡撈撈找找，拿出一顆紅寶石色、發亮冰凍的蛋。

納拉克　　（終於起了興趣）這還差不多——現在我們——

紐特　　　冷凍火灰蛇卵！

納拉克　　納拉克突然瞥見從紐特口袋探出頭來的皮奇。

　　　　　——等等——那是木精，對吧？

紐特　　　不行。

　　　　　皮奇迅速撤退，紐特保護似的用手遮住口袋。

7. 魔法界的金幣。

納拉克　啊，別這樣嘛，那是木精——牠們會開鎖——對吧？

紐特　他不能給你。

納拉克　好吧，有整個魔國會追殺你，就祝你好運，希望你可以活著回去，斯卡曼德先生。

納拉克起身走開。

紐特　（苦惱）好吧。

納拉克背對紐特，露出邪惡的笑容。

紐特從口袋裡拿出皮奇，皮奇攀住紐特的雙手，瘋狂地窸窣和哀鳴。

紐特　皮奇……

紐特緩緩將皮奇交給納拉克。皮奇的小小手臂往前伸，懇求紐特將牠領

納拉克　回去。紐特不忍心看牠。

紐特　啊，真不錯……（對紐特說）有隱形的東西在第五大道那一帶大肆破壞。你可以到梅西百貨查查，也許有你要找的東西。

納拉克　（輕聲）道高……（對納拉克說）對了，最後一件事，魔國會有個叫葛雷夫先生的人——你對他的身家背景有什麼瞭解嗎？

納拉克瞪大眼睛，感覺有不少事情可以說——但牠死也不願說出口。

你問太多問題了，斯卡曼德先生，你會害自己送命的。

鏡頭對著提著一箱酒瓶的家庭小精靈。

家庭小精靈　魔國會的人來了！

怪獸與牠們的產地

家庭小精靈消了影，整間酒吧的客人都匆忙地做了同樣的事。

蒂娜

（站起來）你偷偷通報他們！

納拉克盯著他們，小聲笑著，威嚇感十足。

奎妮後方牆壁上的通緝海報更新為紐特和蒂娜的臉。

正氣師們開始現影進入地下酒吧。

雅各

雅各狀似無辜，漫步走向納拉克。

抱歉，納拉克先生──

雅各對著納拉克的臉揮出一拳，將牠打得往後倒。奎妮一臉開心。

雅各

——你讓我想起我的領班！

酒吧裡，好幾個客人都被正氣師逮捕。

紐特在地上爬來爬去尋找皮奇。他四周的人們拔腿狂奔，伏身躲開正氣師們，試圖逃離酒吧。紐特終於在一根桌腳上找到皮奇，抓起牠之後奔向他那行人。

雅各又抓起另一份忘憂水，一口氣喝光。他咯咯大笑時，紐特揪起他的手肘，一行人消了影。

第83場

內景：賽倫復興會教會——晚上

教堂會堂相當昏暗，只點著一組燈，幾乎悄無聲息。

卡斯提蒂拘謹地坐在教堂中央的長桌邊，她制式化地整理著傳單，收進小小袋子裡。

莫蒂絲提穿著睡袍坐在對面看書。在遠處背景裡，瑪莉盧在自己的臥房裡忙碌。

只有莫蒂絲提聽到樓上傳來的小小金屬鈍響。

第84場

內景：莫蒂絲提的臥房——晚上

陰冷的房間。一張單人床、一盞油燈、牆上有張刺繡樣品：繡著罪（Sin）的首字母S。莫蒂絲提的娃娃排放在架子上，一個娃娃的脖子上繞著小小絞繩，另一個娃娃綁在木樁上。

魁登斯匍匐爬進莫蒂絲提的床鋪底下，在藏在那裡的盒子和物品之間張望，然後突然停住，盯著⋯⋯

第85場

內景：賽倫復興會教會——晚上

莫蒂絲提站在樓梯底部仰望，慢慢登上樓梯。

第86場

內景：莫蒂絲提的臥房——晚上

鏡頭對著魁登斯在床底下的臉——魁登斯找到了一把玩具魔杖。他怔怔看著，無法移開目光。

莫蒂絲提從他背後走了進來。

莫蒂絲提

你在幹嘛？魁登斯？

魁登斯急著要出去，頭撞到床鋪。他身上沾著灰塵，害怕地退出來。看到只是莫蒂絲提，鬆了口氣，可是她看到那把魔杖時，滿臉恐懼。

魁登斯

這妳在哪裡拿到的？

莫蒂絲提　（恐懼低語）還來，魁登斯，那只是玩具！

瑪莉盧

（對魁登斯說）那是什麼？

杖——她的氣憤程度前所未見。

門砰地打開。瑪莉盧走進來，視線從莫蒂絲提到魁登斯，再到玩具魔

第87場

內景：賽倫復興會教會──晚上

鏡頭停駐在卡斯提蒂身上，她依然忙著將傳單裝袋。

瑪莉盧

（畫外音）皮帶脫下來！

卡斯提蒂往上瞥向樓梯平台。

第88場

內景：賽倫復興會教會，樓梯平台──晚上

瑪莉盧站在樓梯平台俯望下方的教堂主廳，由下往上望去，她的身影顯

得很強大，幾乎被神格化了。

瑪莉盧回頭面向魁登斯，臉上慢慢充滿憎恨，將那把魔杖折成兩半。

莫蒂絲提害怕得縮起身子，魁登斯開始拿下皮帶，瑪莉盧伸手接下。

魁登斯　（懇求）媽……

瑪莉盧　我不是你媽！你母親是個違反自然的邪惡女人！

莫蒂絲提擠進他們之間。

莫蒂絲提　那是我的。

瑪莉盧　莫蒂絲提──

突然間，一股超自然力量從瑪莉盧手中抽走皮帶，皮帶像條死掉的蛇掉在角落裡。瑪莉盧看著自己的手，她的手被剛剛那股移動的力道劃

瑪莉盧

傷滲血。

瑪莉盧大驚失色——視線在莫蒂絲提和魁登斯之間游移。

（恐懼但試圖遮掩）這是怎麼回事？

莫蒂絲提不服地直直瞪回去。我們看到魁登斯在背景裡蹲伏下來，摟著自己的膝蓋發抖。

瑪莉盧強作鎮定，慢慢走去撿皮帶。在她碰到之前，皮帶就沿著地板蜿蜒

蜒滑開——

瑪莉盧退開，雙眼噙著恐懼的淚水，她慢慢轉回去面向孩子們。

她移動的時候，一股強大的力量炸向她：某種野獸性的、發出尖鳴的黑色團塊吞噬了她，她的尖叫聲令人毛骨悚然。那股力量將她往後一拋，

怪獸與牠們的產地

撞上橫木之後翻過陽台。

瑪莉盧重重摔向教堂主廳，沒了生命跡象，臉上留下的傷疤跟蕭參議員一模一樣。

那股黑暗力量飛越教堂，翻倒了桌子，摧毀眼前的一切。

第89場

外景：
百貨公司——晚上

拍攝百貨公司的遠景，櫥窗滿是衣著光鮮的假人模特兒。

雅各靠近櫥窗，盯著一個手提包，手提包似乎正自己滑下假人模特兒的手臂。紐特、蒂娜、奎妮在他後面趕來，看著那個袋子懸在半空，然後飄進了商場裡。

第90場

內景：百貨公司——晚上

美輪美奐的百貨公司布置著聖誕裝飾，走道上滿是昂貴珠寶、鞋子、帽子和香水。這個地方打烊了，燈光全已關閉，悄然無聲。

我們看到那個手提包沿著中央走道飄遠，伴隨著小小的悶哼聲。

紐特和同伴踮著腳尖迅速穿過商場，躲進了一個大型塑膠聖誕節陳設的後方。他們緊盯著那個飄浮的手提袋。

紐特

（低聲）幻影猿本性愛好和平，但如果被激怒，也會發狠咬人。

幻影猿現身了——牠的外形像紅毛猩猩，但一身銀毛，皺巴巴的臉流露好奇——牠手腳並用攀過一區陳設，伸手去拿一盒甜食。

紐特

（對雅各和奎妮說）你們兩個……往那邊走。

他們開始行動。

紐特

盡量別讓自己太好捉摸。

雅各和奎妮出發之前互換不解的眼神。

遠處傳來小小的吼叫聲。

鏡頭對著幻影猿，牠聽到聲音，抬頭望向天花板，然後繼續蒐集甜食，掃進牠的手提包。

蒂娜

紐特

（畫外音）發出聲音的是幻影猿嗎？

不，我想那是幻影猿來這裡的原因。

鏡頭對著紐特和蒂娜，他們動作迅速穿過走道，朝著幻影猿走去。牠現在正穿過商場，越走越遠。

幻影猿意識到自己被看見，轉身望著紐特，一臉狐疑，然後走上邊梯。

紐特綻放笑容，起步跟上去。

第91場

內景：百貨公司，閣樓儲藏室——晚上

巨大陰暗的閣樓空間，置物架從地板延伸到天花板，塞滿了一箱箱的瓷器：全套餐具、茶杯、一般的廚房用品。

幻影猿在一片月光之中沿著閣樓往前走。牠環顧四周，然後停下來，到空裝滿甜食的手提包。

紐特

（畫外音）牠們的視覺以機率來運轉，所以可以預視不久的將來最有可能發生的事。

紐特走進視線範圍，從幻影猿背後悄悄走上去。

蒂娜

（畫外音）所以牠現在在做什麼？

在照顧寶寶。

紐特

幻影猿舉起其中一樣甜食，似乎要遞給某人或某個東西。

蒂娜　你剛剛說什──？

紐特　（平靜，輕聲說）是我的錯。我還以為都找回來了──我一定是數漏了。

雅各和奎妮靜靜走進去。紐特平靜地往前移動，然後跪在幻影猿身邊，幻影猿在甜食前面讓出位子給他。紐特小心翼翼放下皮箱。

鏡頭對著蒂娜，光線移動，照出了大型怪獸的鱗片，怪獸躲在閣樓的屋頂橫木之間。蒂娜驚恐地抬頭望去。

蒂娜　牠在照顧那個東西嗎？

鏡頭對著天花板，兩腳蛇的臉進入視線──就像在皮箱裡看過的小小藍色蛇狀小鳥。這隻兩腳蛇很巨大，牠將自己盤繞起來，填滿了整個閣樓天花板的空間。

兩腳蛇朝紐特緩緩往下移動，那隻幻影猿再次遞出甜食。紐特靜定不動。

紐特

兩腳蛇可以伸縮自如，所以空間有多大——牠們就會——長啊長到——填滿為止。

兩腳蛇看到紐特，將脖子往他伸來。紐特溫柔地舉起一手。

媽咪在這裡。

紐特

鏡頭對著幻影猿，牠的眼睛閃現燦亮的藍——表示牠有了預感。

閃切：

一顆聖誕裝飾球滾過了地面。兩腳蛇驚慌起來，紐特扣住牠的背部，在室內被甩來甩去，幻影猿突然撲上雅各的背。

鏡頭回到幻影猿，牠的眼珠變回了棕色。

奎妮慢慢往前移動，盯著兩腳蛇。她這麼做的時候，不小心踢到了地板上一顆小小的玻璃球，小球邊滾動邊叮噹響。聽到聲音，兩腳蛇往後立起，發出尖鳴。紐特努力要讓這個大怪獸平靜下來。

紐特

哇！哇！

雅各和奎妮往後跟蹌，想找掩護。幻影猿拔腿跑開，跳進雅各的臂彎。

兩腳蛇俯衝下來，一把將紐特撈到背上，在閣樓裡激烈地甩動，撞得置物架亂飛。紐特大喊。

紐特

對，我們需要一隻昆蟲，任何一種都可以——還有一個茶壺！快找茶壺！

蒂娜匍匐在地，往前爬過這片亂象，閃躲掉落的物品，努力要找紐特剛剛要求的東西。

雅各到處跌跌撞撞，幻影猿攀在他的背上，讓他的行動受到妨礙。兩腳蛇的翅膀往下猛拍地面，險些擊中雅各。

兩腳蛇越來越心煩意亂，紐特發現自己越來越抓不住，牠的翅膀現在開始往上甩揮，毀掉了這棟建築的屋頂。

雅各轉過身去，他和幻影猿都看到了木箱上有隻迷途的蟑螂。雅各往上伸手去抓，但兩腳蛇用身體的一部分往下猛撞，毀掉了那個木箱和雅各的機會。

鏡頭對著蒂娜，她意志堅決爬過了地板，對著一隻蟑螂窮追不捨。

鏡頭對著奎妮，她被兩腳蛇的力道撞倒在地時，放聲尖叫。雅各從她背

蒂娜

後跑來，往前一撲，身體平貼在地，終於抓到了一隻蟑螂。蒂娜站起來，手抓一只茶壺，放聲尖叫。

茶壺！

聽到噪音，兩腳蛇的腦袋再次往後立起，尾巴盤繞扭動，用力擠壓雅各，將他連著幻影猿一起制在一根橫木上。

雅各和蒂娜現在位於房間兩端，兩人都不敢動彈，兩腳蛇覆滿鱗片的身體擋在他們之間。

鏡頭對著雅各和幻影猿——幻影猿機靈地仰頭望向一側，然後立刻消失不見。雅各隨著幻影猿的視線慢慢轉頭——兩腳蛇的臉距離他的臉只有幾吋，無比專注盯著他手裡的蟑螂。雅各幾乎不敢呼吸。

紐特從兩腳蛇的腦袋後方窺探，然後輕聲說話。

怪獸與牠們的產地

紐特

把蟑螂放進茶壺……

雅各用力嚥嚥口水，努力不要跟他身旁的巨型怪獸雙目交會。

（試圖安撫兩腳蛇）嘘嘘嘘嘘！

雅各對著蒂娜瞪大眼睛，警告她他打算怎麼做。

雅各

慢動作：

雅各拋出蟑螂。我們看著蟑螂飛越空中，兩腳蛇的身體再次開始移動，在房間裡展開並迴旋。

紐特從兩腳蛇背上跳下來，安全降落在地板上。奎妮忙找掩蔽，在頭上放了個濾盆。

蒂娜拔腿奔跑，伸出茶壺，快速跨越兩腳蛇盤捲身軀的阻礙——多麼

英勇的場面。她跪在房間中央，蟑螂完美落入茶壺。

兩腳蛇往後立起，起身的時候迅速縮小，然後頭先腳後往下潛去。蒂娜

垂下腦袋，準備要承受衝擊。兩腳蛇朝著茶壺往下衝刺，順暢無礙地滑

進裡頭。

紐特

紐特往前衝刺，用力在茶壺頂端壓上蓋子。他和蒂娜沉重地呼吸，他們

如釋重負。

牠們伸縮自如，也可以為了擠進既有的空間而**縮小**。

鏡頭呈現水壺內側——現在小不隆咚的兩腳蛇正大口吞下蟑螂。

蒂娜

老實告訴我——從皮箱裡逃脫的都找到了吧？

紐特　　都找到了——真的。

第92場

內景：紐特的皮箱——不久之後——晚上

雅各牽著幻影猿的手，帶著牠穿過牠的圍地。

紐特　　（畫外音）她來了。

雅各將幻影猿抬起來，放進牠的巢穴。

雅各

（對幻影猿說）回家很開心吧？我打賭妳一定累壞了，夥計。來吧——進去吧——這就對了。

蒂娜試探地抱住兩腳蛇寶寶。在紐特的監督下，她將寶寶輕柔地放進牠的窩巢。

鏡頭停駐在蒂娜身上，她轉頭看著爆角怪，爆角怪現在正重步走過圈地。蒂娜一臉驚奇和欽佩，雅各看了她的表情呵呵笑。

皮奇從紐特的口袋裡狠狠一拐。

紐特

哎唷！

紐特將皮奇撈出來，捧在掌心裡，在幾個圈地裡走逛。

257

我們看到玻璃獸坐在一個小圍地裡，四周圍繞著各種寶物。

紐特 開——好了啦。

在你為我做了那麼多之後……我寧可砍掉自己的手，也不會再把你拋

好……我想我們得談談。欸，我不會把你留在他身邊的，皮奇。小皮，

紐特走到了法蘭克的區域。

紐特 小皮——不是說不要賭氣了嗎？皮奇——來嘛，笑一個。皮奇，笑嘛……

皮奇伸出小小的舌頭，對紐特吹去一顆覆盆子。

紐特 好啦——欸，你這樣有失身分喔。

紐特將皮奇放在自己的肩膀上，開始忙著張羅幾桶飼料。

258

Fantastic Beasts and Where to Find Them

鏡頭對著紐特棚屋裡的照片，照片上是一個漂亮的女孩——那個女孩露出挑逗的笑容。奎妮盯著那張照片。

奎妮 （讀他的心）莉塔‧雷斯壯？我聽過那個家族，他們不是有點——你知道的。

紐特 請不要讀我的心。

奎妮 （讀他的心）莉塔‧雷斯壯？我聽過那個家族，他們不是有點——你知道的。

紐特 請不要讀我的心。

奎妮 （讀他的心）莉塔‧雷斯壯？我聽過那個家族，他們不是有點——你知道的。

奎妮 啊⋯⋯不重要的人。

紐特 嘿，紐特，她是誰？

一拍之後，奎妮讀了紐特腦袋裡的整個故事。她一臉入迷又悲傷。紐特繼續工作，拚命假裝奎妮沒在讀他的心。

奎妮往前跨步，靠近紐特。

紐特 （生氣、尷尬）抱歉，我都請妳別讀我的心了。

奎妮 我知道，抱歉，我不由自主。人在難過的時候，最容易讀透。

紐特　　我不難過啊。總之，那是很久以前的事了。

奎妮　　你們在學校發展出來的情誼，真的很親密。

紐特　　（試著敷衍過去）是，好吧，我們兩個都不大能夠適應學校，所以──

奎妮　　──變得很親近，好多年。

　　　　我們看到蒂娜在背景裡，注意到紐特和奎妮在談話。

奎妮　　（憂慮）她只會利用別人，你需要的是會付出的人。

　　　　蒂娜朝他們走來。

蒂娜　　你們在談什麼？

紐特　　啊，沒什麼。

奎妮　　在聊學校。

紐特　　學校。

雅各　　（穿上外套）你剛說學校嗎？這裡有學校？美國這裡有魔法學校？

奎妮　當然有——伊法魔尼！全世界最棒的魔法學校！

紐特　霍格華茲才是全世界最棒的魔法學校！

奎妮　**胡說八道。**

紐特站著注視那隻鳥，一臉憂心。

膀，牠的身體變成黑色和金色，雙眼射出閃電。

傳來震耳的雷鳴。雷鳥法蘭克升騰入空，尖聲啼鳴，強健有力地鼓動翅

紐特　危險，他感應到危險。

第93場

外景：賽倫復興會教會──晚上

葛雷夫在暗影裡現影。他抽出魔杖，緩緩靠近教堂，一面細看毀滅的場景。他並不緊張，而是看得入迷，幾乎興奮。

第94場

內景：賽倫復興會教會──晚上

葛雷夫

整個地方已經毀於一旦——月光透過屋頂的破口灑照進來，卡斯提蒂倒在攻擊後的殘瓦碎礫之間，已經斷氣。

葛雷夫慢慢走進教會，依然舉著魔杖。建築的某處傳來詭異的啜泣聲。

瑪莉盧的屍體倒在他面前的地板上——臉上的傷痕在月光中明顯可見。葛雷夫細看屍體，逐漸露出領悟的神情——毫無恐懼，只有謹慎和強烈興趣。

聚焦在魁登斯，他畏縮在教會後方，嗚咽著緊抓死神的聖物鍊墜。葛雷夫快步走向他，彎下身，捧住魁登斯的腦袋。不過，他說話的時候，語氣幾乎不見絲毫溫柔。

闇黑怨主——來過這裡了？她去哪裡了？

 怪獸與牠們的產地

魁登斯仰頭望向葛雷夫的臉——他徹底受創，無力解釋——臉上流露著對情感的渴求。

魁登斯　幫幫我，幫幫我。

葛雷夫　你不是說你還有一個妹妹？

魁登斯又哭了起來。葛雷夫一手搭住他的脖子，試圖保持鎮定的時候，臉龐因為壓力而扭曲。

魁登斯　請幫幫我。

葛雷夫　你另一個妹妹呢？魁登斯？小的那個？她去哪裡了？

魁登斯渾身顫抖，喃喃低語。

魁登斯　請幫幫我。

葛雷夫

葛雷夫突然一臉猙獰，狠狠摑了魁登斯的臉。

魁登斯驚愕地盯著葛雷夫。

你妹妹的處境很危險，我們必須找到她。

魁登斯驚駭不已，無法理解他的英雄為何動手打他。葛雷夫一把揪住他，拉他站起身來，兩人一起消了影。

第95場

外景：布朗克斯區的廉價出租公寓
——晚上

冷清的街道。葛雷夫在魁登斯的帶領之下，走近一棟廉價出租樓房。

第96場

內景：布朗克斯區的廉價出租公寓，走道——晚上

樓房裡面淒涼破敗。魁登斯和葛雷夫登上階梯。

葛雷夫　　（畫外音）這是什麼地方？

魁登斯　　媽從這裡領養了莫蒂絲提，那一家有十二個小孩。她還是很想念她的兄弟姊妹，到現在還會說起他們。

葛雷夫手持魔杖，環顧樓梯平台——有很多幽暗的門口通道，朝著好幾個方向延伸。

魁登斯尚未從極度驚嚇中恢復，在樓梯井停下腳步。

葛雷夫　　她在哪裡？

怪獸與牠們的產地

魁登斯垂下視線，不知所措。

魁登斯　我不知道。

葛雷夫越來越不耐煩——明明目標近在咫尺。他大步往前走進其中一個房間。

葛雷夫　（輕蔑）你是爆竹[8]，魁登斯，我頭一次見到你就嗅出來了。

魁登斯的臉一沉。

魁登斯　什麼？

葛雷夫沿著走廊往回走，嘗試另一扇門，已經將對魁登斯的假意關懷完全拋諸腦後。

葛雷夫　你來自魔法家族，可是沒有法力。

魁登斯　可是你說你可以教我──

葛雷夫　你沒有慧根，你母親死了，那就是你的回報。

　　　　葛雷夫指向另一處平台。

葛雷夫　我們的關係到此為止。

　　　　魁登斯動也不動，他盯著葛雷夫的背影，呼吸變得又淺又快，彷彿拼命要壓抑什麼。

　　　　葛雷夫在陰暗的房間穿梭，附近某個地方有小小的動靜。

8. 指生於巫師家庭卻僅有極少量魔力，甚至完全沒有魔力的人。

葛雷夫　　莫蒂絲提？

葛雷夫謹慎地往前走進走廊盡頭一間年久失修的教室。

第97場

內景：布朗克斯區的廉價出租公寓，年久失修的房間──晚上

鏡頭對著畏縮在角落裡的莫蒂絲提，葛雷夫走近的時候，她害怕地瞪大眼睛、渾身發抖。

葛雷夫　（輕聲）莫蒂絲提。

葛雷夫彎低身子，收起魔杖——再次扮演撫慰孩子的家長。

葛雷夫　（輕柔）不用害怕，我是跟妳哥哥魁登斯一起來的。

莫蒂絲提聽到他提起魁登斯，發出恐懼的嗚咽。

葛雷夫　現在出來吧⋯⋯

葛雷夫伸出手。

傳來隱約的叮噹聲。

鏡頭對著天花板，裂縫開始出現，像蜘蛛網一樣擴散開來。牆壁失控地晃動，灰塵紛紛落下，房間開始在他們四周崩解。

怪獸與牠們的產地

葛雷夫
魁登斯

葛雷夫站起來。他低頭望著莫蒂絲提，但她顯然驚恐不已，而且並非施展了這些魔法的人。葛雷夫轉身，慢慢抽出魔杖，他面前的牆壁坍塌，彷彿化成了沙，露出前方的另一堵牆。莫蒂絲提現在對他來說已經失去價值。

眼前的牆壁一一坍塌，他立定不動、一臉狂喜，但也逐漸意識到自己犯了天大的錯誤⋯⋯

最後一道牆倒塌了。他面對魁登斯，魁登斯正盯著他，無法控制自己的怒火，以及遭到背叛的憤恨感受。

魁登斯⋯⋯我欠你一個道歉⋯⋯我信任過你。我還以為你是我的朋友，以為你跟別人不一樣。

魁登斯的臉龐開始扭曲，暴怒從內在撕扯著他。

魁登斯
葛雷夫

你可以控制它的，魁登斯。

（低語，終於做了目光接觸）不過我並不想，葛雷夫先生。

闇黑怨靈在魁登斯的皮膚底下恐怖地竄動著。他的嘴巴發出非人類的可怕咆哮，某種黑暗的東西從那裡開始迸放出來。

這股力量終於占據了魁登斯，他全身爆發成了黑色團塊，從窗戶猛衝出去，險些擊中葛雷夫。

葛雷夫站著，望著闇黑怨靈迅速遠去，越過市區上方。

273

第98場

外景：布朗克斯區的廉價出租公寓——晚上

我們跟著闇黑怨靈。闇黑怨靈湧動扭轉，在市區裡到處恣意破壞：車子被掀飛、人行道爆開、建築被摧毀——闇黑怨靈所到之處只會留下毀滅。

第99場

外景：鄉紳餐館的屋頂——晚上

紐特、蒂娜、雅各、奎妮站在屋頂上，上方有個大大的「鄉紳」招牌。

他們從屋簷可以清楚看到下方的騷動。

雅各　　（受到過度刺激）老天……那就是闇黑怨主什麼的嗎？

警笛響起。紐特目瞪口呆，意識到破壞的規模。

紐特　　那比我聽過的任何闇黑怨主都要強大……

遠處響起特別響亮的爆炸聲，他們下方的城市開始燃燒。紐特將皮箱塞進蒂娜的手中，從口袋取出一本日誌。

紐特　　如果我一去不回，請照顧我的怪獸。妳需要知道的一切都在裡頭。

　　　　他將日誌遞給她，幾乎無法看向她的眼睛。

蒂娜　　什麼？

紐特　　（回頭去看闇黑怨靈）不能讓別人殺了它。

　　　　兩人目光交會──那一刻一切盡在不言中──接著紐特從屋頂一躍而下，消了影。

蒂娜　　（心慌意亂）紐特！

　　　　蒂娜將皮箱用力塞進奎妮的懷裡。

蒂娜　　妳聽到他說的了──好好照顧牠們！

蒂娜也消了影，奎妮將皮箱塞給雅各。

奎妮　顧好這個喔，親愛的。

她正準備消影，但雅各抓住她不放，她動搖了。

奎妮　但這太危險了。

雅各　嘿，嘿！妳說過我是自己人了……對吧？

奎妮　我沒辦法帶你去，請放開我，雅各！

雅各　不、不、不！

遠方又是一陣大規模的爆炸。雅各將奎妮抓得更緊。奎妮讀了雅各的心，看到他在戰爭期間的經歷，奎妮的表情變得嘆服與溫柔。奎妮覺得動容，但也感到驚駭，她慢慢舉起一手，摸摸他的臉頰。

怪獸與牠們的產地

第100場

外景：
時報廣場——晚上

場景一片混亂。建築起火燃燒，眾人驚叫連連，朝各個方向奔逃，毀掉的車子倒在馬路上。

葛雷夫在時報廣場上潛行，對周遭的苦難一無所覺，焦點完全放在一件事情上。

闇黑怨靈在時報廣場的一端扭動，那股能量現在更為憤怒——穿過

葛雷夫

層層累積的受傷和痛苦而出，是孤立與折磨的產物──點點紅光從裡面發出隆隆聲。從那個團塊裡勉強可以辨識魁登斯的臉，扭曲、痛苦。葛雷夫站在闇黑怨靈面前，得意洋洋。

紐特在街道另一邊現影，從旁觀望。

（放聲吶喊，以便穿透震耳噪音，讓魁登斯聽見）魁登斯，你身上帶著闇黑怨靈，竟然還能夠存活這麼久，真是個奇蹟。你是個奇蹟。跟我一起走──想想我們可以聯手達成的豐功偉業。

闇黑怨靈朝葛雷夫逼得更近──我們從團塊裡聽見一聲尖叫，黑暗能量再次爆出，將葛雷夫摺倒在地。那股力量對時報廣場送出一股震波──紐特撲進傾倒的車子後方作為掩護。

蒂娜在時報廣場上現影，以紐特附近另一輛起火的車子作為掩護。兩人彼此對望。

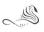 怪獸與牠們的產地

蒂娜　　紐特！

紐特　　是賽倫復興會那個男孩，他就是闇黑怨主。

蒂娜　　可是他不是小孩了啊。

紐特　　我知道——可是我看到他了——他的力量一定無比強大——他想辦法存活下來了，真不可思議。

闇黑怨靈再次放聲尖叫，蒂娜作了決定。

蒂娜　　紐特！救救他。

蒂娜衝向葛雷夫。紐特領會了她的意思，轉眼消了影。

第101場

外景：時報廣場——晚上

葛雷夫越來越接近闇黑怨靈，怨靈在他面前繼續尖叫哭號。他拿出魔杖，舉高……

蒂娜奔入葛雷夫後方的視線範圍。她對著葛雷夫發動攻擊，但他及時轉過身來——使出驚人又絕妙的回擊。

闇黑怨靈這時消失蹤影。葛雷夫氣惱不已，朝蒂娜步步進逼，輕輕鬆鬆擋開了她的咒語。

怪獸與牠們的產地

葛雷夫

蒂娜，妳老在不該出現的時候跑來攪局。

葛雷夫召喚來一輛廢棄的車子，車子快速飛越空中，逼得蒂娜連忙撲身躲開。

等蒂娜從地上站起來，葛雷夫已經消了影。

第102場

內景：重案調查部，魔國會——晚上

紐約市的金屬地圖亮起，顯示出有密集魔法活動的區域。皮奎里女士驚駭地看著，高階的正氣師們圍在四周。

皮奎里女士　把情勢控制住，要不然我們會曝光，再來就會引爆戰火。

正氣師們立刻消了影。

第103場

外景：紐約屋頂──晚上

紐特

紐特拔腿狂奔——盡自己的最快速度，現影橫越建築屋頂，緊追著闇黑怨靈。

黑怨靈。

魁登斯！魁登斯！我可以幫你。

闇黑怨靈朝著紐特俯衝而來，紐特即時消了影，然後繼續沿著屋頂追著它跑。

紐特狂奔的時候，咒語在他四周頻頻炸開，屋頂為之瓦解。一打正氣師出現，從前方攻擊闇黑怨靈，差點害紐特送了命。他跳起來找掩護，一面拚命要追趕上去。

闇黑怨靈急轉彎，以便閃避咒語——撤離的時候，留下狀似黑雪般的微粒，飄過了屋頂——然後轉進下一個街廓。

闇黑怨靈來勢洶洶，此時戲劇化地升至半空，來自四面八方的咒語藍光

與白光合力襲擊它。最後它用力跌在地上，沿著一條寬闊空蕩的街道狂馳——有如黑色海嘯，摧毀沿途的一切。

第104場

外景：地鐵站外面——晚上

警察站成一排，舉槍對準朝他們暴衝而來、可怕無比的超自然力量。

看到那個團塊往前湧動，直直朝他們而來，他們臉上的表情從不解的警覺，變成了徹底的恐慌。他們舉槍射擊——面對這樣狀似勢不可擋的

動態團塊時，他們的努力只是徒勢。最後當闇黑怨靈到了他們面前時，他們索性解散，沿街逃竄。

第105場

外景：紐約的屋頂／街道——晚上

鏡頭對著紐特，他站在摩天大樓的頂端往外眺望，闇黑怨靈往上升到四周建築的上方，繼而狠狠撞進市政廳地鐵站入口外的地面，一時地動天搖。

第106場

內景：地下鐵——晚上

驟然的寂靜。闇黑怨靈在入口歇息，搏動起伏，尖細刺耳的呼吸聲從它身上傳出來。

最後，就在紐特的關注之下，我們看到那個黑色團塊縮成無物，魁登斯的小小身影走下通往地下鐵的階梯。

紐特在市政廳地鐵站現影，站內長長的隧道都是裝飾藝術風的鑲嵌畫，

怪獸與牠們的產地

有闇黑怨靈經過所留下的痕跡：吊燈裂開、幾塊磚瓦掉落。我們可以聽到它沉重的呼吸聲，它遭到圍困，有如恐懼的美洲豹。

紐特悄悄沿著乘車月台往前走，想找出聲音的來源，這時闇黑怨靈從天花板上滑了下來。

第107場

外景：地下鐵入口——晚上

正氣師包圍地下鐵的入口。他們先用魔杖指指人行道，再指向天空，他們在入口周圍畫了一個隱形的能量力場。

我們聽到更多正氣師抵達，其中有葛雷夫，他掃視著、算計著，然後立刻接手指揮。

葛雷夫　　把這個區域封鎖起來，別讓任何人下來！

第108場

內景：地下鐵——晚上

紐特在一條隧道的暗影裡找到了闇黑怨靈。闇黑怨靈現在平靜得多，柔和地在列車軌道上空盤旋。紐特躲在柱子後面說話。

況下飛奔進入地下鐵——是蒂娜。

魔法力場就快完成的時候，有個身影從下方滾了過去，在沒人看見的情

紐特 魁登斯……是魁登斯，對吧？我是來幫你的，魁登斯。我不是來傷害你的。

我們聽見遠處傳來腳步聲，步調克制、刻意。

紐特從柱子後面走出來，踏上列車軌道。在闇黑怨靈的團塊之間，我們可以看到魁登斯的影子，他蜷起身子，相當害怕。

紐特 我遇過像你這樣的人，魁登斯。一個女孩──一個被囚禁的小女孩，她因為擁有法力而受到懲罰，被監禁起來。

魁登斯正在聽──他萬萬沒料到還有其他同類。闇黑怨靈慢慢地融解，只留下魁登斯，蜷縮在列車軌道上──只是一個恐懼的孩子。

紐特蹲伏在地上，魁登斯望向他，表情上漸漸浮現一絲希望：一切能恢復嗎？

紐特

魁登斯，我可以到你身邊嗎？我可以過去嗎？

紐特慢慢往前移動，但他這麼做的時候，一道猛烈的光從暗處爆出，一個咒語襲來，將他狠狠往後一拋。

葛雷夫意志堅決，大步穿過軌道。

葛雷夫朝著紐特發射更多咒語，魁登斯開始拔腿就跑，紐特為了閃避，朝隧道中央的柱子翻身滾去。紐特試圖從這裡加以反擊，但他的努力輕易就被擋掉。

魁登斯繼續沿著軌道吃力逃離，但一時停下腳步——一輛列車靠近，強烈的燈光從黑暗中發出，他就像被車頭燈照到的兔子。

魁登斯必須由葛雷夫出手救援——靠魔法將他拋離列車的行進路線。

第109場

外景：地鐵入口——晚上

皮奎里女士從魔法力場下方檢視當前的局勢。

以群眾和警察的主觀視角拍攝：

人們開始簇擁在地鐵周圍，他們盯著地鐵四周的神奇泡泡時，喊叫和閒談的聲音越來越大。記者出現了，越來越狂熱地拍攝現場。

老蕭和巴克擠過人群往前走。

老蕭　那個東西殺了我兒子──我要討回公道！

特寫皮奎里女士，她往外望向群眾。

老蕭　（畫外音）我會揭發你們的身分，公布你們的惡行。

第|110|場

內景：地下鐵──晚上

葛雷夫站在月台上，繼續跟站在列車軌道上的紐特決鬥。魁登斯在紐特背後害怕地縮著身子。

最後，葛雷夫幾乎對紐特的努力覺得乏味，索性施下一個咒語，咒語沿著列車軌道，竄過隧道，最後猛轟紐特，將他高高拋入空中。

紐特背朝下跌落在地，葛雷夫立刻朝他撲去，以鞭子般的動作，不斷施展咒語，兇猛程度有增無減。葛雷夫顯然擁有無窮的力量，紐特在地上扭動掙扎，完全阻止不了他。

第111場

外景：地鐵入口——晚上

遠景：

我們看到震顫能量所形成的那道發亮牆壁，現在因為蘊藏魔力而閃動不已。

酒醉的藍登目瞪口呆，對這個奇景深感著迷與驚奇。

老蕭

（對四周的攝影師說）看哪！快拍！

第112場

內景：地鐵——晚上

葛雷夫繼續鞭打紐特，眼神狂野失控。

特寫魁登斯，他在隧道的深處啜泣。他試圖阻止那個動態團塊從內在升起，開始顫抖，臉龐慢慢變黑。

紐特痛得叫喊時，魁登斯屈服於那股黑暗——他的身體被包覆與攻克——闇黑怨靈冉冉升起，然後穿過隧道，朝著葛雷夫暴衝。

葛雷夫被徹底迷住——在那龐然的黑色團塊之下雙膝跪地——滿臉驚

葛雷夫

歡地懇求。

魁登斯。

闇黑怨靈發出不屬於人間的恐怖尖叫，往下朝葛雷夫撲去，葛雷夫即時消了影。闇黑怨靈持續在隧道裡到處轟炸。

葛雷夫和紐特在地鐵裡消影又現影，試圖避開闇黑怨靈的路線。這波轟炸使得地鐵站更快解體。突然間，力道加大，成為可以吞噬整個空間的滔天巨浪，最後往上飛騰並衝破屋頂。

第113場

外景：地鐵入口——晚上

闇黑怨靈往上衝破人行道，眾目睽睽之下，巫師和莫魔都看到了。它猛力竄上建造到一半的高樓大廈，每層的窗戶隨之爆碎，電線炸開。最後它抵達上方的鷹架，那些撐架目前岌岌可危地彎曲扭折。

下方，魔法警戒線之外的群眾狂奔尋找掩蔽，驚恐萬狀。

闇黑怨靈化為寬大的扁盤形狀，然後回頭猛力往下砸入地下鐵。

第114場

內景：地下鐵──晚上

闇黑怨靈尖鳴著往下俯衝，轟破地鐵屋頂──那瞬間紐特和葛雷夫倒在軌道上，似乎命懸一線，在這股黑暗勢力之下畏縮起來。

（畫外音）魁登斯，不要！

蒂娜

蒂娜跑上軌道。

闇黑怨靈在距離葛雷夫臉龐幾吋的地方戛然打住。慢慢地，非常緩慢地，它又往上升起，更溫柔地旋轉，盯著蒂娜，蒂娜直直望進它古怪的眼睛。

蒂娜　不要這樣——拜託。

紐特　繼續說，蒂娜，繼續對他說話——他會聽妳的，他正在聽。

闇黑怨靈裡的魁登斯朝著蒂娜伸出手，只有蒂娜對他表示過純粹的善意。他絕望又害怕，看著蒂娜。自從蒂娜救他避開一頓毒打以來，他曾經夢見過蒂娜。

蒂娜　我知道那個女人對你做了什麼……我知道你吃盡苦頭……你現在必須停手……我跟紐特會保護你……

葛雷夫站了起來。

蒂娜　（指向葛雷夫）這個男人——他在利用你。

葛雷夫　別聽她胡說，魁登斯，我是想放你自由。沒關係的。

蒂娜　（對魁登斯說，安撫他）這就對了……

闇黑怨靈開始縮小。可怕的臉變得更有人性，更像魁登斯本人。

突然間，正氣師開始湧下地鐵的階梯，進入了隧道。更多正氣師從蒂娜後面逼來，來勢洶洶舉著魔杖。

蒂娜

噓噓噓噓！不要，你們會嚇到他。

闇黑怨靈發出可怕的呻吟，再次膨脹起來。地鐵站持續崩塌，紐特和蒂娜連忙轉身，彎起手臂、手搭臀側，試圖護住魁登斯。

葛雷夫迅速轉向正氣師，舉著魔杖。

葛雷夫

魁登斯……

蒂娜

放下魔杖！只要有人傷害他——我就唯那個人是問（轉回去面對魁登斯）魁登斯！

怪獸與牠們的產地

正氣師們開始聯手用咒語猛攻闇黑怨靈。

葛雷夫　不！

我們看到魁登斯在那個黑色團塊裡，臉龐扭曲，驚聲大叫。咒語不間斷地攻擊，魁登斯發出痛苦的號叫。

第115場

外景：地下鐵入口——晚上

第116場

外景：地下鐵入口——晚上

正氣師們持續瞄準闇黑怨靈發射咒語，毫不留情、殘暴兇狠。

在這樣的壓力下，闇黑怨靈似乎終於內爆——一顆魔光白球漸漸取代了黑色團塊。

人們持續從現場逃離，地鐵周圍的魔法力場漸漸潰決。只有老蕭和藍登堅守陣地站著。

怪獸與牠們的產地

葛雷夫

轉變的力道將蒂娜、紐特和正氣師們推得往後跟蹌。

所有的力量漸漸退去，只剩殘破的小小黑色物質——像羽毛似的飄過空中。

紐特站起來，臉上流露深沉的悲慟。蒂娜趴在地面上哭泣。

不過，葛雷夫爬回月台，盡可能貼近那團黑色物質。

正氣師們朝著葛雷夫逼來。

你們這些蠢蛋，你們知道自己幹了什麼好事嗎？

其他人好奇看著葛雷夫，葛雷夫怒火中燒。皮奎里女士從正氣師後方走出來，以剛硬的語氣質問。

皮奎里女士　闇黑怨主是我下令殲滅的，葛雷夫先生。

葛雷夫　是，歷史肯定會記上一筆，主席女士。

葛雷夫沿著月台走向她，語氣脅迫。

葛雷夫　今天晚上的處置方法錯得離譜！

皮奎里女士　他要為一個莫魔的死負責，他讓魔法界承受曝光的風險，他打破了我們最神聖的法規之一。

葛雷夫　（發出苦澀的笑聲）這條法律讓我們像陰溝裡的老鼠一樣逃竄！這條法律要求我們隱藏自己的本性！這條法律要求大家在恐懼中畏畏縮縮，免得被揭露！我問妳，主席女士——（視線閃向在場的所有人）——我問各位，這條法律到底保護了誰？我們嗎？（模糊地用手指指上方的莫魔）還是他們？（露出苦澀的笑容）我拒絕再卑躬屈膝。

葛雷夫從正氣師們身邊走開。

怪獸與牠們的產地

皮奎里女士

（對她兩側的正氣師們說）正氣師們，我要你們接管葛雷夫先生的魔杖，護送他回到——

葛雷夫順著月台越走越遠，一道白光之牆突然出現在他面前，擋住他的去路。

葛雷夫思索片刻——嘲弄與煩躁的冷笑越過臉龐，他轉過身來。

葛雷夫自信滿滿回頭沿著月台大步走回來，以咒語朝著面對他的兩群正氣師出擊。咒語從四面八方朝葛雷夫飛回來，但他全都順利擋開。有幾個正氣師被撞得飛了起來——葛雷夫似乎漸漸占了上風……

那瞬間，紐特從口袋拉出一團繭狀物，朝葛雷夫拋去。惡閃鴉在葛雷夫的四周飛翔，替紐特和正氣師們擋住他施下的咒語，讓紐特有時間舉起魔杖。

他給人一種之前刻意收斂的感覺，此刻他用魔杖劃開空氣：飛出一條由超自然光形成的繩索，啪啦作響，像鞭子似的纏住葛雷夫。繩索越收越緊時，葛雷夫試圖撐開繩子，但跌跌撞撞，掙扎不休，最後雙膝跪地，鬆手掉了魔杖。

速速前。

蒂娜

葛雷夫的魔杖飛進蒂娜的手裡。葛雷夫環顧他們，眼裡有深沉的恨意。

紐特和蒂娜緩緩過近，紐特舉起魔杖。

人現現。

紐特

葛雷夫的形貌有了轉變。他不再是黑髮深眸，而是金髮碧眼。他就是通緝海報上的那個男人。整群人都在喃喃低語：葛林戴華德。

怪獸與牠們的產地

皮奎里女士朝他走去。

葛林戴華德　（輕蔑）你們以為你們關得住我？

皮奎里女士　我們會盡力而為，葛林戴華德先生。

葛林戴華德專心地盯著皮奎里女士，嫌惡的表情換成了小小的嘲諷笑容。他被兩位正氣師勉強拉起，被押著朝入口走去。

葛林戴華德走到紐特那裡時，頓住腳步。他的笑容中帶有嘲諷。

葛林戴華德　我們就這樣苟延殘喘嗎？

他被帶上階梯離開地鐵站。紐特旁觀，困惑不解。

時間跳切：

奎妮和雅各擠到了正氣師前側，雅各提著紐特的皮箱。

奎妮擁抱蒂娜，紐特盯著雅各。

雅各　嘿……想說總得有人看著這個。

他將皮箱交給紐特。

紐特　（謙卑、感激不已）謝謝你。

皮奎里女士對整群人說話，視線穿過地鐵站破損的屋頂，望向外頭的世界。

皮奎里女士　我們欠你一個道歉，斯卡曼德先生。可是魔法界曝光了！我們沒辦法對整個城市除憶。

紐特

一拍之後，眾人逐漸明瞭這番話的含義。

紐特隨著皮奎里女士的目光，看到一絲黑色物質，是闇黑怨靈的一小部分，穿過屋頂往下飄來。在沒有其他人注意到的狀況下，它終於往上飄離，試圖跟它的宿主重新相連。

停頓。紐特的注意力轉回到眼前的問題上。

其實，我想我們可以。

時間跳切：

紐特打開皮箱，放在地鐵屋頂的大洞下方。

鏡頭推進並特寫紐特敞開的皮箱。

紐特

突然間，法蘭克暴衝出來，滑入曙光照亮的天際，羽毛亂舞，引起陣陣強風——整群正氣師往後退開。那個怪獸很美，鼓動著強大的翅膀，在他們上方徘徊，令人著迷，但也教人害怕。

紐特走上前去——他細細看著法蘭克，臉上掛著真正的溫柔和自豪。

原本想等到了亞利桑那再放你走，可是看來你是我們唯一的希望了，法蘭克。

人與鳥互換眼神——彼此理解。紐特伸出手臂，法蘭克不捨地用嘴喙跟他擁抱，雙方深情地依偎。

人群敬畏地旁觀。

紐特

我也會想念你的。

313

紐特往後退開，從口袋裡抽出那一小瓶惡閃鴉的毒液。

紐特　　（對法蘭克說）你知道你該做什麼。

然後立刻從地鐵往上翱翔。

紐特將小瓶子高高拋入空中——法蘭克發出尖銳的啼鳴，用嘴喙接住，

第117場

外景：紐約——天空——黎明

法蘭克從地鐵暴衝出去時，莫魔和正氣師齊聲尖叫，縮身閃避。

克往高空扭身旋轉，將紐約拋在遠遠的下方。

快速時，暴雨雲逐漸聚積，閃電一陣又一陣。我們跟著往上迴旋，法蘭

我們跟著法蘭克走，牠往空中越飛越高。翅膀拍得越來越用力、越來越

特寫法蘭克的嘴喙，牠緊緊啣著小瓶子，最後壓碎。強大的毒液在滂沱

大雨中擴散，對雨施了咒，讓雨變稠。逐漸暗下的天際閃出燦亮的藍

光，雨水開始灑落。

第118場

外景：地下鐵入口——黎明

鏡頭從高處往下推向人群，眾人仰頭望向天空。雨水落下，滴到人們之後，人們繼續往前走，一派溫順——負面記憶被沖洗乾淨。人人分頭去忙自己的日常事務，彷彿不曾發生什麼不尋常的事。

正氣師們穿越街道，使出修復咒重建這座城市：建築和車輛都重新拼組，街道恢復了正常樣貌。

鏡頭對著藍登，他站在雨裡，表情漸漸柔和。臉龐經過雨水洗刷，變得越來越空白。

鏡頭對著警察，警察望著自己的槍枝，滿臉困惑——他們為什麼拔槍

出來？他們慢慢振作起來，收好武器。

在一間小小的住家裡，有個年輕母親慈愛地看著自己的家人。她啜了一口水之後，臉上的表情空白起來。

紐特和蒂娜的特寫照片移開，用關於天氣這類無關痛癢的標題取代。

終於全都消失不見。有個正氣師經過一個書報攤時，對著報紙下咒，將

幾群正氣師持續修復街道，迅速重新拼組斷裂的輕軌軌道，破壞的痕跡

銀行經理賓利先生站在他的浴室裡淋浴，水流過他身上時，他也被除憶了。我們看到賓利的太太刷著牙，表情空白、無憂無慮。

法蘭克繼續在紐約的街道翱翔，邊前進邊攪起更多雨水，牠的羽毛閃著燦爛的金光。最後牠滑入了即將破曉的紐約黎明，這個景象令人驚歎。

第119場

內景：地鐵月台——黎明

在皮奎里女士的注視下，地鐵的屋頂迅速修復。

紐特對這群人說話。

紐特　　他們什麼都不會記得，惡閃鴉的毒液擁有強大到不可思議的除憶能力。

皮奎里女士　　（折服）我們欠你一個大人情，斯卡曼德先生。好了——把那個皮箱帶離紐約吧。

紐特　　是的，主席女士。

皮奎里女士　　那個莫魔還在這裡嗎？（看到雅各）為他除憶，不能破例。

皮奎里女士走遠，她那群正氣師跟著她離開。突然間她轉過身來。奎妮讀了她的心，保護似的站到雅各前方，企圖把他藏起來。

皮奎里女士在他們臉上看見了苦惱。

皮奎里女士　　抱歉──可是即使只有一個目擊證人都……你們都知道法規。

停頓。見他們心亂如麻，她相當不自在。

皮奎里女士　　我給你們話別的機會。

她離開了。

319

怪獸與牠們的產地

第120場

外景：地鐵——黎明

雅各帶著其他人登上地鐵的階梯，奎妮緊緊跟在他後面。

傾盆大雨依然下個不停。除了幾個賣力工作的正氣師，街道上現在幾乎空了。

雅各走到了階梯頂端，站著凝望雨水。奎妮伸手揪住他的外套，示意他

雅各

不要踏上街道。雅各轉過來面對她。

嘿，嘿，這樣比較好。（回應他們的表情）嗯——我——我本來就不應該在這裡的。

雅各強忍淚水，奎妮仰頭望著他，美麗的臉龐滿是痛苦。蒂娜和紐特也難過得不得了。

雅各

我本來就不應該知道這些事情。每個人都知道紐特把我帶在身邊，只是因為——嘿——紐特，你為什麼一路把我帶在身邊？

紐特

紐特必須直話直說，對他來說這並不容易。

雅各。

因為我喜歡你，因為你是我朋友，我永遠不會忘記你是怎麼幫忙我的，雅各。

雅各　　噢！

一拍之後。紐特的回答讓雅各情緒激動。

奎妮登上階梯，往雅各走去——兩人站得很近。

奎妮　　（試圖逗他開心）我跟你一起走。我們可以找個地方落腳——去哪裡都可以——我再也找不到像你這樣的人了——

雅各　　（勇敢地）像我這樣的人很多。

奎妮　　不……不……像你這樣的只有你一個。

雅各　　這種痛苦簡直難以忍受。

（一拍之後）我得走了。

雅各轉身面對大雨，抹了抹眼睛。

紐特

雅各

（擠出笑容）沒關係……沒關係，只會像大夢初醒，對吧？

這群人對他報以笑容，面帶鼓勵，試圖緩和這個情勢。

雅各倒退著走進大雨裡，一面移動一面看著他們的臉，他轉身面對天空，展開雙臂，讓雨水徹底淋過自己。

（跟了上去）**雅各**！

奎妮用她的魔杖創造了魔法雨傘，朝雅各走了出去。她靠得很近，溫柔地輕撫他的臉龐，然後閉上雙眼，探身輕柔地吻了他。

最後她緩緩抽開身子，目光不曾稍離雅各的面孔片刻，然後突然消失蹤影，留下雅各獨自站著，伸開手臂，渴望地摟著空氣。

323

 怪獸與牠們的產地

特寫雅各的臉，他完全「甦醒過來」，一臉空白，為了自己出現在這裡以及站在滂沱大雨中感到困惑。最後他穿過街道走遠——身影寂寞。

第121場

外景：雅各的罐頭工廠——一星期之後——近晚時分

雅各筋疲力盡，周遭都是穿著類似連身服的生產線工人，在一天辛苦的當班之後正要離開。雅各提著一口破舊的皮箱。

一個男人走向他——是紐特。他們撞在一起，雅各的皮箱被碰到地上。

紐特 真是抱歉——抱歉！

雅各 紐特一臉決意，迅速繼續往前走。

（沒認出來）嘿！

紐特 雅各彎身撿起皮箱，困惑地往下看。他的舊皮箱變得很重，其中一個栓鎖突然彈開。雅各淡淡一笑，彎身打開箱子。

皮箱裡裝滿了兩腳蛇的蛋殼，是扎實的純銀，附了一張短箋。雅各閱讀時，我們聽到：

（旁白）「親愛的科沃斯基先生，你在罐頭工廠工作是大材小用，請接受這些兩腳蛇蛋殼，作為你烘焙坊的擔保品。你的贊助者上。」

327

第122場

外景：
紐約港口——隔天

特寫紐特的腳，他正穿過人群。

紐特準備離開紐約，他穿著大衣，脖子上兜著赫夫帕夫圍巾，箱子用細繩緊緊綁住。

蒂娜在他身旁走著，他們停在登船門那裡。蒂娜一臉焦慮。

紐特　（面帶笑容）唔，這陣子以來……

蒂娜　對啊！

停頓。紐特抬起視線，蒂娜一臉期待的表情。

紐特　聽著，紐特，我想向你道謝。

蒂娜　謝什麼？

紐特　唔，你知道的，要不是你在皮奎里女士面前幫我說好話——我現在就不可能回到調查組。

蒂娜　唔——我想不出我更想讓誰來調查我。

紐特　這番話偏離了他的本意，但現在已經太遲……紐特變得有點彆扭，蒂娜害羞中流露感激。

蒂娜　唔，這陣子還是別做會被調查的事吧。

329

怪獸與牠們的產地

紐特　好。從現在開始我要靜靜過生活⋯⋯回到魔法部⋯⋯遞交我的書稿⋯⋯

蒂娜　我會留意書的出版的，《怪獸與牠們的產地》。

她露出無力的笑容。停頓。蒂娜鼓起勇氣。

蒂娜　莉塔·雷斯壯喜歡看書嗎？

紐特　誰？

蒂娜　你隨身照片裡的那個女生——

紐特　我不大知道莉塔這幾年喜歡什麼，人都會改變的。

蒂娜　對。

紐特　（漸漸領悟）我就變了啊，我想，也許有一點。

蒂娜相當高興，但不知道該怎麼表達。她努力不要哭出來。船笛響起——

其他乘客此時大多已經登上船了。

紐特　如果可以，我寄一本我的書給妳吧。

蒂娜　好啊。

紐特盯著蒂娜——尷尬中帶著情意。他溫柔地往前伸出手，碰碰她的頭髮。兩人含情互望，流連片刻。

最後一瞥，然後紐特突然走開，留下蒂娜站在原地，她舉起一手碰碰紐特輕撫她頭髮的地方。

但接著他走回來。

紐特　真抱歉——如果我親自把書送來給妳，妳覺得呢？

蒂娜的臉綻放燦爛笑容。

蒂娜　那就——太好了。

怪獸與牠們的產地

紐特忍不住對她綻放笑容，然後轉身走開。

他在梯板上頓住腳步，也許不確定該怎麼表現，但最後頭也不回往前走。

蒂娜在空空的港口裡獨自站著。她走開時，腳步裡有著俏皮的蹦跳。

第123場

外景：
雅各的烘焙坊，下東城——
三個月後——白天

遠景拍攝熙熙攘攘的紐約街頭——
市場攤位沿街而立，行人、馬和馬
車來來往往。

鏡頭對著一家引人注目的小烘焙
坊。這家漂亮的小店上頭漆著「科
沃斯基」這個店名，群眾聚集在外
頭。人們興致勃勃望進這家店的櫥
窗，開心的顧客捧著烘焙品離去。

第124場

內景：雅各的烘焙坊，下東城——白天

特寫門鈴，門鈴叮叮響起，表示又有顧客走進來。

特寫櫃台上的糕點和麵包，全都做成了奇特的小造型——可以認出當中有幻影猿、玻璃獸和爆角怪。

忙著服務的雅各喜上眉梢，店裡擠滿了顧客。

女顧客

（細看小小的糕點）你的靈感是哪來的啊？科沃斯基先生？

雅各

我不知道，我不知道——牠們就自動浮現了！

他將糕點遞給那位女士。

雅各

拿去——別忘了這個——好好享受。

雅各轉身，將烘焙坊的一個助手叫過來，遞了一對鑰匙給他。

雅各

嘿，亨錐——幫我跑一趟儲藏室，可以嗎？謝啦，夥計。

門鈴再次叮噹響起。

雅各抬起頭，再次驚為天人：是奎妮。他們盯著對方——奎妮露出燦爛笑容。雅各滿頭霧水，徹底著迷，伸手碰了碰自己的脖子——回憶閃現，他回以笑容。

THE
END

✴ 致謝 ✴

如果沒有史提夫・克羅夫斯（Steve Kloves）和大衛・葉慈（David Yates）的耐心，就不會有《怪獸與牠們的產地》的劇本。我對他們捎來的每封信、送來的每份鼓勵以及如何改善的每次提議，都心懷無限的感激。以史提夫經典的用語來講，學習「讓女人搭上合適的衣裝」，成了一份引人入勝、富挑戰性、令人惱怒、狂喜、氣憤，最終收穫滿滿的體驗，我永遠也不想錯過。沒有他們，我絕對辦不到。

打從將《哈利波特》搬上大銀幕的第一步以來，大衛・海曼（David Heyman）就陪在我身邊。如果沒有他，《怪獸與牠們的產地》的品質會差很多。這是一段漫長的旅程，從蘇活區第一場讓人反胃的午餐會開始，他已經將他曾經帶給《哈利波特》的所有知識、奉獻和專業，都傳承給了紐特。

如果沒有凱文・辻原（Kevin Tsujihara），永遠不會有《怪獸與牠們的產地》系列電影。雖然我從二〇〇一年以來就萌生《怪獸與牠們的產地》的構想，但當時頭一本書是為了公益事業而寫，後來是因為凱文的促成，我才致力於將紐特的故事搬到大銀幕上。他的支持珍貴無比，這項計畫得以實現，他是背後的主要功臣。

怪獸與牠們的產地

最後但也一樣重要的是，我的家人非常支持這項計畫，即使這表示我一整年的假期時間都得工作。我不知道沒有你們，我會在哪裡，可能會是個陰暗寂寞的地方、失去創作任何東西的動力。所以，獻給尼爾（Neil）、潔西卡（Jessica）、大衛（David）、肯琪（Kenzie），謝謝你們這麼美妙、幽默、充滿愛，謝謝你們依然相信我應該繼續發展《怪獸與牠們的產地》，不管有時候這是多麼棘手與耗時。

電影詞彙表

回到場景 （Back to scene）	聚焦在場景裡的一個人物或行動之後，攝影機回去拍攝更大的場景。
特寫（Close on）	攝影機近距離拍攝一個人或物。
外景（Ext.）	戶外場景。
閃切（Flashcut）	極度短暫的轉場畫面，有時短如一個景框。
高寬角度鏡頭 （High wide）	攝影機架在上方，以廣角「俯看」主題或場景。
停駐（Hold on）	攝影機停在一個人或物上。
跳接（Jump cut）	以同樣的角度，從一個重要時刻切到下一個重要時刻。這種轉場通常用來表現經過了一小段的時間。

怪獸與牠們的產地

術語	說明
蒙太奇（Montage）	將空間、時間、資訊濃縮起來的一連串畫面，常常搭配音樂。
畫外音（O.S.）	「Off-screen」的縮寫，發生在銀幕之外的行動，或是角色並未出現在銀幕上時的對白。
橫搖／快速搖鏡（Pan／whip pan）	運鏡方式，攝影機在軸心不動的狀況下轉動，從一個主題慢慢移向另一個主題；快速搖鏡則是從一個主題快速移向另一個主題。
主觀視角（POV）	「Point-of-view」的縮寫，攝影機以某個特定角色的觀點來拍攝。
輕聲（Sotto voce）	竊竊私語或壓低嗓門說話。
時間跳切（Time cut）	在同一個場景裡切往之後的時間。
旁白（V.O.）	「Voice-over」的縮寫，不在銀幕場景裡的角色的口白。
遠景（Wide shot）	攝影機拍出整個物體或人物，通常是為了呈現這個物體或人物和周遭環境之間的關聯，常常用來在電影裡設定場景。

演員和製作團隊

華納兄弟電影公司出品

盛日影業製作

大衛・葉慈執導

《怪獸與牠們的產地》

導演⋯⋯⋯⋯大衛・葉慈（David Yates）

編劇⋯⋯⋯⋯J. K. 羅琳（J.K. Rowling）

製片⋯⋯⋯⋯大衛・海曼（David Heyman p.g.a.）、J. K. 羅琳（J.K. Rowling）、史提夫・克羅夫斯（Steve Kloves p.g.a.）、萊諾・威格拉姆（Lionel Wigram p.g.a.）

執行製作⋯⋯⋯⋯提姆・劉易斯（Tim Lewis）、尼爾・布萊爾（Neil Blair）、李

奇・聖那（Rich Senat）

攝影指導⋯⋯⋯菲利普・羅素（Philippe Rousselot, A.F.C./ASC）

美術指導⋯⋯⋯史都華・克雷格（Stuart Craig）

剪輯⋯⋯⋯⋯⋯馬克・戴（Mark Day）

服裝設計⋯⋯⋯柯琳・艾特伍（Colleen Atwood）

音樂⋯⋯⋯⋯⋯詹姆士・紐頓・霍華德（James Newton Howard）

演員

紐特・斯卡曼德⋯⋯⋯⋯艾迪・瑞德曼（Eddie Redmayne）

蒂娜・金坦⋯⋯⋯⋯⋯⋯凱薩琳・華特斯頓（Katherine Waterston）

雅各・科沃斯基⋯⋯⋯⋯丹・富樂（Dan Fogler）

奎妮・金坦⋯⋯⋯⋯⋯⋯艾莉森・蘇朵（Alison Sudol）

魁登斯・巴波⋯⋯⋯⋯⋯伊薩・米勒（Ezra Miller）

瑪莉盧・巴波⋯⋯⋯⋯⋯珊曼莎・摩頓（Samantha Morton）

老亨利・蕭⋯⋯⋯⋯⋯強・沃特（Jon Voight）

瑟拉菲娜・皮奎里⋯⋯⋯卡門・艾喬格（Carmen Ejogo）

以及

波西瓦・葛雷夫⋯⋯⋯⋯柯林・法洛（Colin Farrell）

怪獸與牠們的產地

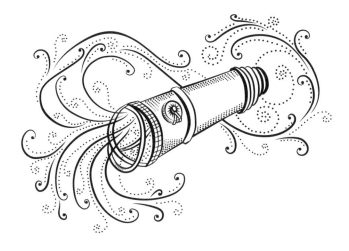

關於作者

J.K. 羅琳（J.K. Rowling）是暢銷系列《哈利波特》的作者，本系列的七部小說出版於一九九七至二〇〇七年之間，在全球兩百多個國家創造了四億五千萬本的銷售佳績，被翻譯成七十九種語言，由華納兄弟改拍成八部賣座電影。她為了支持公益團體，將這個系列衍生寫成三部外傳作品，《怪獸與牠們的產地》以及《穿越歷史的魁地奇》是為了慈善團體「Comic Relief」，《吟遊詩人皮陀故事集》則是為了她的兒童公益機構「Lumos」。她的網站和數位出版公司「Pottermore」，是魔法世界的數位樞紐。二〇一六年，她和劇作家傑克·索恩以及導演約翰·帝夫尼攜手合作，推出舞台劇《哈利波特：被詛咒的孩子》，並於倫敦西區首演。羅琳也替成人讀者撰寫小說《臨時空缺》，另外以筆名羅勃·蓋布瑞斯（Robert Galbraith）寫下的三本犯罪小說，主角是私家偵探柯莫蘭·史崔，即將由BBC拍成電視劇。《怪獸與牠們的產地》是羅琳的電影劇本首作。

✴ 關於譯者 ✴

謝靜雯，專職譯者和說故事老師，在皇冠的兒少譯作有《瘋狂美術館》、《禁忌圖書館》系列等。其他譯作請見：http://miataiwan0815.blogspot.com

✴ 書本設計 ✴

本書由米拉波拉・米娜（Miraphora Mina）和愛德華多・利馬（Eduardo Lima）創立的「MinaLima」設計工作室所設計。他們也擔任《怪獸與牠們的產地》的圖像設計，以及八部《哈利波特》系列電影的平面設計，該工作室曾經獲獎肯定。

本書的封面和插畫都以故事裡的怪獸為本，靈感來自一九二〇年代的裝飾風格，先以手繪，再用 Adobe Illustrator 數位繪製完成。

英國原版書的正文字型是 Crimson Text，標題字型則使用 Sheridan Gothic SG。

349

怪獸與牠們的產地

國家圖書館出版品預行編目資料

怪獸與牠們的產地【電影劇本書】/ J. K. 羅琳 著
；謝靜雯 譯. -- 初版. -- 台北市：皇冠，2023. 07
面；公分. --(皇冠叢書；第5104種)(Choice；364)
譯自：Fantastic Beasts and Where to Find Them - The
Original Screenplay
ISBN 978-957-33-4029-4 (平裝)

1.CST: 電影劇本

987.34 112007301

皇冠叢書第5104種
CHOICE 364
怪獸與牠們的產地
【電影劇本書】
Fantastic Beasts and Where to Find Them
The Original Screenplay

First published in print in Great Britain in 2016 by Little, Brown
Text © J.K. Rowling 2016
Illustrations by MinaLima © J.K. Rowling 2016
Harry Potter and Fantastic Beasts Publishing Rights © J.K.
Rowling
Harry Potter and Fantastic Beasts characters, names and
related indicia are trademarks of and © Warner Bros. Ent. All
rights reserved.
J.K. ROWLING'S WIZARDING WORLD is a trademark of J.K.
Rowling and Warner Bros. Entertainment Inc.
Complex Chinese translation edition © 2023 by Crown
Publishing Company Ltd.
All rights reserved.

作　者—J. K. 羅琳
譯　者—謝靜雯
發 行 人—平　雲
出版發行—皇冠文化出版有限公司
　　　　　台北市敦化北路120巷50號
　　　　　電話◎02-27168888
　　　　　郵撥帳號◎18999606號
　　　　　皇冠出版社(香港)有限公司
　　　　　香港銅鑼灣道180號百樂商業中心
　　　　　19字樓1903室
　　　　　電話◎2529-1778　傳真◎2527-0904
總 編 輯—許婷婷
責任編輯—蔡承歡
美術設計—嚴昱琳
行銷企劃—鄭雅方
著作完成日期—2016年
初版一刷日期—2023年7月

法律顧問—王惠光律師
有著作權‧翻印必究
如有破損或裝訂錯誤，請寄回本社更換
讀者服務傳真專線◎02-27150507
電腦編號◎375364
ISBN◎978-957-33-4029-4
Printed in Taiwan
本書定價◎新台幣450元/港幣150元

● 哈利波特中文官方網站：www.crown.com.tw/harrypotter
● 皇冠讀樂網：www.crown.com.tw
● 皇冠Facebook：www.facebook.com/crownbook
● 皇冠Instagram：www.instagram.com/crownbook1954
● 皇冠蝦皮商城：shopee.tw/crown_tw